中国人文标识
China
第三辑

清明上河图

风俗画里的中国绘画史

邦 妮 著

五洲传播出版社·北京
China Intercontinental Press

图书在版编目（ＣＩＰ）数据

清明上河图，风俗画里的中国绘画史 / 邦妮著. --
北京：五洲传播出版社，2023.1
　ISBN 978-7-5085-4869-2

　Ⅰ.①清… Ⅱ.①邦… Ⅲ.①《清明上河图》—研究
②中国画—绘画史—研究—中国—宋代 Ⅳ.①J212.24
②J212.092.44

　中国版本图书馆CIP数据核字(2022)第182701号

作　　　者：邦　妮
绘　　　图：刘凤玖
出 版 人：关　宏
责任编辑：梁　媛
装帧设计：山谷有魚　张伯阳

清明上河图，风俗画里的中国绘画史
出版发行：五洲传播出版社
地　　　址：北京市海淀区北三环中路31号生产力大楼B座6层
邮　　　编：100088
电　　　话：010-82005927，82007837
网　　　址：www.cicc.org.cn，www.thatsbook.com
印　　　刷：北京中石油彩色印刷有限责任公司
版　　　次：2023年1月第1版第1次印刷
开　　　本：710mm×1000mm　　1/16
印　　　张：12
字　　　数：190千
定　　　价：68.00元

序

八百多年前，北宋一位名叫张择端（约1085-1145年）的画家，以细腻的笔触描绘了汴京城美丽的清明景象，此画即是《清明上河图》。在漫长的历史岁月中，各类画史、笔记都对该画赞誉颇高。围绕着画作出现了众多的传闻，时有猜测，时有传说，时有造伪。这一切都是因为画作创作完后不久便消失于世人的视野中。无数人想要一睹其芳容，却很少有人真正见过。其实，它一直被收藏在皇宫内院，紫禁城保护了《清明上河图》，同时也让它成为"神秘"的存在。

1950年的冬天，注定是一个不平凡的冬天。这一年东北局文化部开始着手整理解放战争后东北地区留下的文物珍宝。一位刚刚步入中年的书画鉴定专家被派来接手此项工作。谁也没有想到，正是他在东北博物馆临时库房中发现了"消失"八百多年的《清明上河图》。这位专家，便是杨仁恺先生。

《清明上河图》在东北博物馆被发现时，有三件同名作品。一开始，工作人员选择了一幅色彩浓烈的《清明上河图》，真正的原作却被搁置一旁。但是长期在荣宝斋工作的杨仁恺，凭借着丰富的书画鉴定经验，认为那一幅更破旧的《清明上河图》才是原作，理由有三：一是画上各种编年、题

跋记载确实为真；二是画面内容与宋代文献记载一致；三是绘画风格具有明显的宋代风格：工致、细腻、柔和。另外两张很明显是苏州地区的摹本，内容无法与史料对应。杨仁恺激动不已，毕竟从北宋靖康之乱（1127年）至今，此画已经失传八百余年。

杨仁恺将画卷照片整理发表于东北博物馆编印的《国宝沉浮录》中。消息一出，举世震惊。时任国家文物局局长的郑振铎先生，立即将此画调往北京，经各位专家学者进一步考证、研究、鉴定，最终确认了画卷便是几百年前的旷世巨制——《清明上河图》"石渠宝笈三编本"。1955年，《清明上河图》被国家相关部门拨交于北京故宫博物院珍存。兜兜转转，《清明上河图》终于又回到了紫禁城。

在这幅长达5米的《清明上河图》中，画家张择端细致地描绘了清明时节北宋都城汴京东角子门内外和汴河两岸的繁华热闹景象。画面可简单分为三段。首段描绘了汴京市郊景象，树木林立，阡陌纵横，其中有农夫、车马往来。中段则以"虹桥"为中心，展现汴河两岸风光。虹桥正名为"上土桥"，是汴京水陆交通的重要汇集点。桥上车马穿梭，商贩密集，熙熙攘攘；桥下一漕船正欲放倒桅杆穿过桥洞，吸引了不少路人紧张旁观。后段则汇集于市区街道。城中商店鳞次栉比，各式邸店、药铺、饮子、卦肆、纸马铺等纷纷登场，绅士、官吏、仆从、大夫、走卒、妇孺、轿夫、乞丐等行走其中。小至车马中的人物、摊贩上的货物、商铺挂上的文字，大至空旷的原野、浩瀚的汴河、威严的城墙，各式各异却又井然有序的场面再现了12世纪北宋汴京城的繁华景象。

或许有人疑惑，为什么我们需要如此关注《清明上河图》？这是因为它在各个领域都具有重大的研究价值。从文化史出发，画面的细节构筑了窥见北宋市井生活的宽阔通道，我们能够借此碰触北宋百姓的日常生活、

社会风俗和商业文化；从政治史出发，《清明上河图》展现了汴京作为王朝帝都的重要功能，无论是城市的景观和布局，抑或是汴河的漕运场景，都是北宋政治权力在世俗社会的"一角"；而从艺术史来看，它更是"宋代风俗画"的巅峰所在，是我们了解宋代绘画的关键之作。

风俗画之所以能在宋代登顶，背后所依托的是大宋王朝富庶的经济，王朝统治者对绘事等艺术文化的喜爱与追捧，以及市民阶层在精神层面的需求。绘画作品至此席卷了社会的各个阶层，从宫廷到宫外，从贵族到平民。宋代风俗画中不仅有繁华的城市场景和热闹的商贸活动，还有朴实的耕织活动和欢乐的乡村生活。这些作品都是宋代人民追求美好生活的艺术缩影。在件件宋代风俗画作中，观者仿佛被带回那个充满魅力又富有活力的宋朝。

从《清明上河图》到宋代风俗画，其所代表的是中国绘画和中华文明数千年的历史和发展。5000年前的新石器陶器打开了中国绘画的历史叙述；夏商周将图像纹饰牢牢地嵌入青铜礼器中；两汉帛画和画像石以线条表现主题，使其成为中国绘画的主要表现手段。至魏晋南北朝，中国绘画终于走上大发展阶段，绘画题材以从用简洁线条表达现实需求转为用精细刻画展现人物形象，中国绘画自此走上更加专业化、独立化的发展道路。顾恺之的《洛神赋图》即是这一时期的代表作。人物画在隋唐发展成熟，相比于魏晋南北朝时期主要以诗词人物、风流名士为素材的人物画，隋唐时期开始以现实人物为蓝本，并发展出另外一个题材：仕女画。五代至宋是中国绘画史上的一个顶峰，奠定了中国艺术文化之后的走向，花鸟画、山水画成为中国绘画史上最耀眼的明珠。对后世影响深远的风俗画也在此时诞生，《清明上河图》就是其中的代表作。元代绘画打开了文人对过往艺术大师的再学习，而文人画的兴起，将诗画相结合的表现方式促使书法与绘画

的融合，从而帮助明清开启对中国绘画的历史梳理，将绘画审美引领至更为微观的笔墨之中。

时光流逝，《清明上河图》持续不断地与时下社会文化发生碰撞，画作已融入了我们的文化认知，成为中华传统文化的一个重要概念与里程碑。

就让我们打开《清明上河图》，回到最初的北宋时期，一睹汴京之景，一览宋代之盛。

目　录

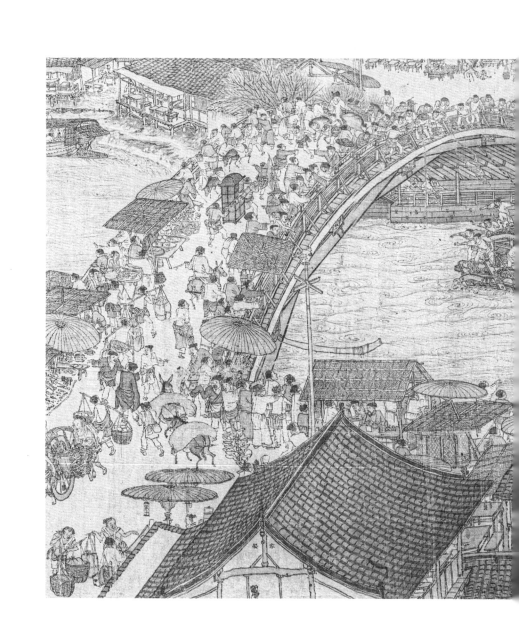

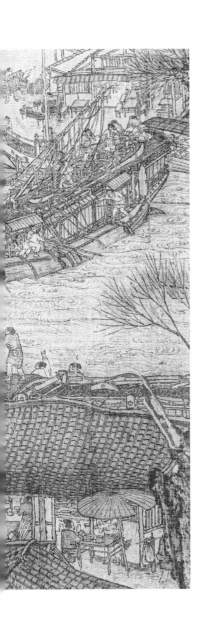

第一章

"清明上河"之旅

作为家喻户晓的绘画作品,《清明上河图》早已超越了单纯的艺术价值。它既像一张定格的照片,向我们展示了曾经繁华、熙攘的汴京;又像一台录像机,记录了北宋王朝(960-1127年)的各种片段,将我们瞬间带回历史长河中,其中不仅包含了市井风俗,还定位了中国古代艺术的发展阶段;它还像一个旅行家,历经800余年的历史,不断充实着自身的历史旅程,叠加着历朝历代人们对它的认识与期望。

让我们展开画卷,进入《清明上河图》,来到历史上繁荣的宋朝,开始一场轻松的"清明上河"之旅吧。

清明上河图　风俗画里的中国绘画史

×

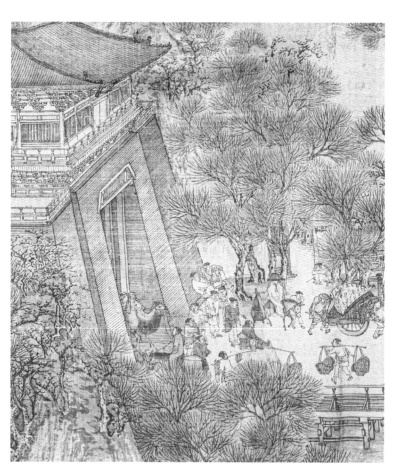

PART 01
汴京郊外的宁静生活

随着画卷徐徐展开，首先进入我们视线的是汴京城外的乡村场景。作为全图的开端，画家并没有选择描绘广阔的农田，而是选择营造一个让人无限想象的空间：潺潺的河流、简洁的木桥、延伸的小道、丛丛的树木和若隐若现的田野。

在薄雾笼罩下，空气似乎略带寒意。一队满载货物的驴队正沿着河岸走来，领头的小童挥舞着木枝，将毛驴往木桥的方向驱赶。我们仿佛能听到毛驴身上的铜铃声，伴随着小童的呵斥声，与背景的静谧形成了对比。桥下停着一只小木船，随着河水轻轻晃动。

╳ 满载货物的驴队

　　走过木桥，路边有一家歇脚店。屋檐上搭有延伸出去的凉棚，下方随意摆放着几张长凳供人休息。这类店铺的主要客流来自路过的商贩和苦力。背后则是一片农舍，瓦房和茅屋相互穿插。旁边一块小小的空地上有几个带有框架的石碾，没有堆垛之物。因还没有进入农忙时节，几个农民正悠闲地在自家院落忙活其他事务。农舍被大量的树木所包围，朴实而恬静。

　　随后，一片柳林闯入了眼帘。树身短粗，枝细叶嫩，异常繁茂。古老与新生在柳树身上得到了完美的结合。遍植柳林的汴河就这样出现在眼前。汴河，在隋代时便是重要的运河河段，也被称为"隋堤"，"隋堤烟柳"更是汴京八景之一。

　　柳树一直以来是中原地区的重要树种。正常来说，柳树生长到一定粗度之后，便会砍去树头，仅留主干，树头来年再生新枝。之后等新枝生长到手腕粗度时再砍去，树干便会愈发粗壮，呈现古老苍劲的面貌。新枝往

✕ 沿岸的柳树

往以嫩芽呈现，古人多称之为"砍头柳"，十分有特色。从实用角度来看，由于汴河一直饱受淤泥堆积、河道不通的困扰，因此，北宋中叶起就采用了"木岸"来管理水道。木岸，就是用树木的枝干捆绑为束，再束束相连，用木桩钉在汴河的两岸，而这木料便来源于两岸的柳树。所以，种植柳树成为当地官府的重要任务。

穿过柳树林，有两三户村舍坐落于分岔路口。沿着墙角看去，有一小队人马正徐徐走来。坐在两头驴上的人从衣着打扮看应是客商。驴子前后各有三位仆从，两个负责挑着行李，一个负责引导方向。在村舍的另一面，也有一队人马。有趣的是，他们的方向是往城中而去。最前方的三个仆从前呼后拥，手忙脚乱地追赶着一匹可能是落单的马匹。后方有一乘轿子，轿上插满枝条。有一头戴顶笠的男子骑马在队伍后方，中间皆为身挑行李的仆从。队伍行进的前方有一间茅屋。屋前的树下，两头黄牛一卧一立，它们的视线像是被这一支队伍所吸引，专注地看着人群。屋中站着一

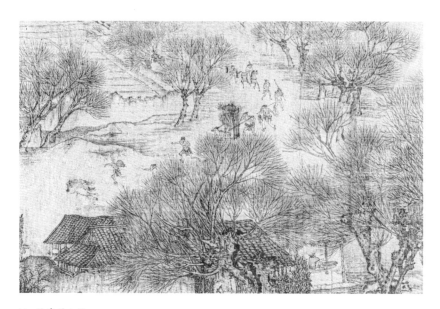

✕ 进城的人马

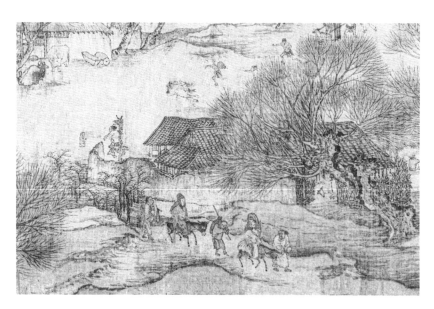

✕ 出游

农妇，怀抱幼童，似在厨房忙碌。

　　屋子的后方是一片分割整齐的菜田。几个农民在田里分工合作：有人挑着担子走进地，可能是在施肥；有人则在远处的井里打水浇地。菜田的出现向我们呈现了北宋百姓生活的另一面。对古代的平民而言，种菜是每家每户的一项生活需求。即便是官员府邸、寺院、道观等，也会自种蔬菜。但有趣的是，到了北宋，由于商品经济的迅速发展，城区和市郊的功能性越发明确。城市的居民不再种植蔬菜，而是向郊外农民购买日常食蔬。宋代也就此涌现了许多与农业有关的专业户，专门种植、出售农产品，如蔬菜、茶、桑、果树、甘蔗等。

　　现今河南省开封市，也就是过去的汴京矗立着一座繁塔。塔内存有一个太平兴国年间（976–984年）的石刻，上面记载了群众集资修建繁塔的经过。记录中有一个叫王祚的人，施舍的是菜，而他的身份是菜农。由此可

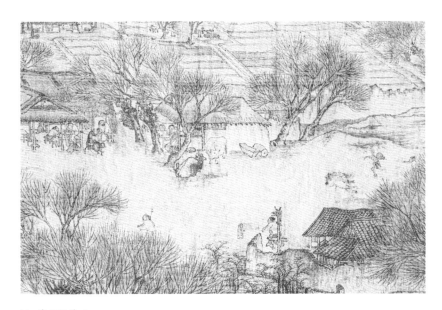

╳　城郊的菜田

见，种菜专业户在宋代就已出现，并且随着城市人口的扩大和需求的上涨也在不断增加。宋代有专业菜农的城市显然不只有汴京，其余城市也存在这种情况。如北宋末年，庄绰（约1079年–？）在其《鸡肋编》中记载"城东北门内多蔬圃，俗呼香菜门"，便印证了颖昌府（今河南许昌）也有专业菜农的实事。"绝无民居，弥望皆菜圃"则展现了南宋都城临安（今浙江杭州）城外的广阔菜田。这些都说明宋代商品经济的发展推动了蔬菜种植的专业化发展。

画家的寥寥几笔让我们体会到了汴京的城郊生活，从远郊到近郊，从进城到出城，从静谧的农舍到繁忙的菜田，瞬间将观者拉入画面之中。

PART 02
繁华的汴河盛景

接下来，画面的重心转到了汴河。它的分量基本占据了整个画面的二分之一。汴河是一条隋代开凿的河流。据史料记载，汴河引入的是黄河水，它从汴京城外西水门入城，再入内城水门，横穿宫城前州桥、相国寺桥，出内城水门，然后向东南而出外城东水门。《东京梦华录》曾评价汴京为"八荒争凑，万国咸通"，意思就是汴京通过水陆交通与各个地区连接在一起。汴京是南北水域的交汇点之一，汴河的开凿使其在隋代之后成为中原地区的重镇，可见汴河对于汴京的重要性。

画中的汴河岸边停靠着两艘重载的大船，部分货物已经卸载在岸上。一个管事坐在货袋上，一边休息一边指挥着四个仆从搬运货物。仆从扛着麻袋费劲地往前走，他们搬运的可能是粮食。北宋时期，国家的粮食储备大多集中在东南城沿汴河一带。这些粮食从四方汇集至汴河，再至京城。例如，淮汴地区的粮食先进入淮水，再经汴河到达京城；陕西的粮食则是由黄河转至汴河；陕蔡的粟米则由惠民河转蔡河来到汴河。因此，汴河承担着大量国民生计物品的运输任务。

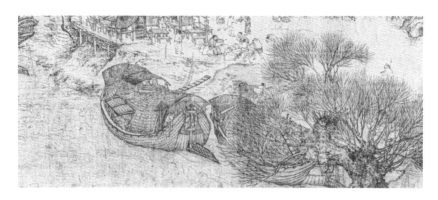

✕ 汴河沿岸装卸货物

沿河两岸商贸繁华

　　码头的对面是一条沿河街道。街道两侧有大量的商铺、码头和堆垛场，还有各种商铺、摊贩在临河之处排开。餐馆是此处经营较多的店铺类型，为刚入城的商贩和苦役服务。有些小店售卖的是简单的馒头，店主正努力向沿路经过的苦役招揽生意。

　　再往左的店铺写着"王家纸马"四个字。显然这是一家王姓人家开的纸马铺。店门口放着一个堆叠搭建的纸扎小楼阁。纸马铺，是汴京卖冥器的店铺。每年清明节、中元节和农历十月初一（鬼节），汴京商贩会大量售卖冥衣、冥鞋等物品。纸马，古代又称甲马，是画在纸上供神佛的马。这种做法始于唐玄宗时期（712–756年）。商周时，中国人使用活牲祭祀，后来逐渐改为使用木马、纸马，而汉唐墓中的石马、陶马等也是另一种替代品。这类与马匹有关的祭祀用具，有的是为了向死者和神灵提供死后代步的工具，有的则是为了展现死者生前的威武，如霍去病墓中的"马踏匈奴"就是对其功绩的展现。除了纸马之外，商铺还提供冥币，也就是纸钱。官府规定各类祭祀中可以使用仆人、侍女、房屋、车、宅院、衣物等

✕ 王家纸马店铺

纸扎用具。这种民间风潮后来也进入宫廷，连宋高宗出丧也使用了纸制冥具。

　　经过千年，至今纸制冥具依旧在中国现代社会的丧礼中被使用。除了传统样式，许多现代的生活用具也有了相关的纸制冥具。有趣的是，此类原本被中国人与丧葬相连的纸制产物如今也进入了艺术创作的范畴。2019年，法国凯布朗利博物馆举办了一个名叫"极乐天堂"的纸扎艺术展，从中国早期的丧葬用品到冥具在现代社会中的更新，再回归至死后先祖与当下生者的联系，中国文化中对追思、纪念和维系祖先联系的特殊心愿也被法国人所感知与羡慕。

　　回到画中，沿岸商铺的拥挤造成了后续的交通阻碍。宋仁宗天圣三年（1025年），官方曾因此下令，禁止百姓在汴京的诸多河段搭建商铺占位、妨碍车马。《清明上河图》中显然绘制于此令之前。桥头上依然有各种凉棚，棚下依然有许多小贩在贩卖商品。

宋代的船只是什么样的

继续前进，我们会看到一个更大的码头。码头旁有更为完善、规模更大的酒楼。酒楼里有摆放整齐的桌椅和不少客人。距离码头最近的酒家，门口两人相携而入，有说有笑。码头旁已经停靠了五艘大船，正在卸货。其中一艘大船外表华丽，窗子是花格样式，既方便阳光照入，又可使空气流通。舱内摆放有餐桌之类的家具，很可能是一艘大客船，既提供休息又可以用餐。

这艘客船旁边有一艘大船正缓缓驶过。在较远的岸上，有五个纤夫正在拉绳，他们或紧抓绳子，或将绳子扛在肩上奋力前进。而船上的人正各自忙碌。右舷上有三个船工正轮流撑着长篙将船往外移，以免与其他船只相撞。左舷和船头有两个船工紧握长篙，时刻准备着。船头站着的可能是船老大，正大声呼喊，努力地指挥着方向。

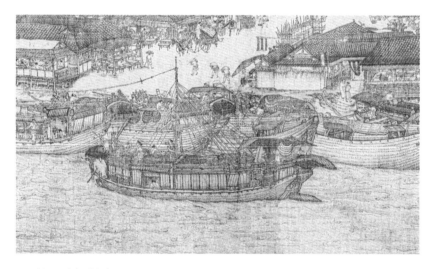

⊠ 汴河上的大型客船

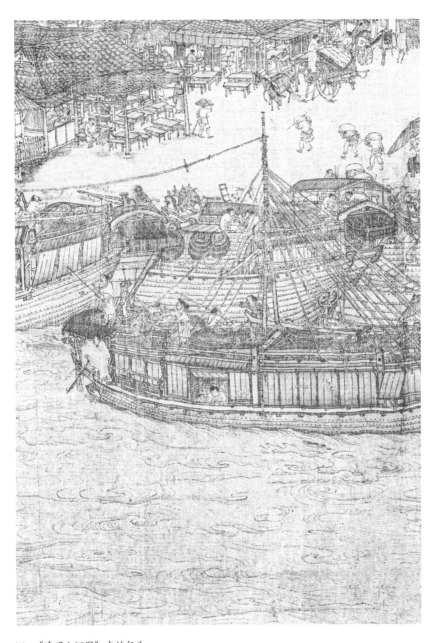

╳ 《清明上河图》中的船头

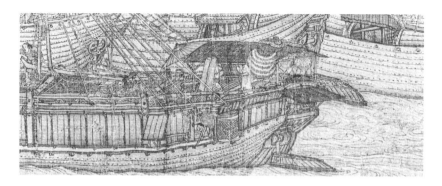

✕ 船顶蓬内

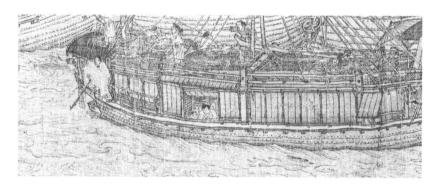

✕ 窗户边上的妇女

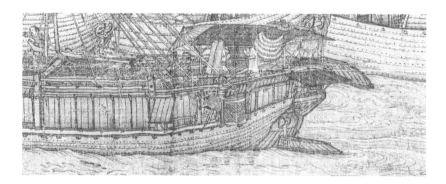

✕ 尾舱

除此之外，船上还有几位客人。一人站在船顶的篷内向外探，查看船只情况，身后摆放着一张小酒桌。船的前部，一个妇女带着一个小孩。尾舱有一个手扒门框探身往外看的男子。整个画面都透着生动与趣味。

从以上的画面结合宋代运河船只的历史记载，可发现宋代造船技术的特色所在。画中五艘大船的甲板上均竖有一根很高的桅杆，顶端系有纤绳。纤绳安装于船身顶部的横木轴上，分为两部分。上半部分是单根，下半部分则叉开为人字形，连接横轴的两端。当过桥或是风力过大时，桅杆可以被放下，以保持船身平稳。这类转轴是宋代造船技术的一项重大创新。

船只尾部大多装有一个用于平衡船身的舵，整个舵面呈椭圆形，连接着垂直的舵杆。舵杆用绳索或者铁链系于船尾上部，整个舵身随着船的吃水深浅而升降。

不仅如此，宋代造船技术还用到了"钉接榫合"。画中五艘大船的船身都有成排的钉帽露出，这是当时最为流行的"钉接榫合"技术，即用三层

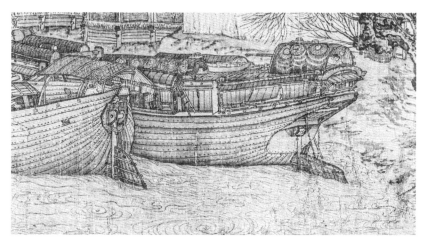

✕ 船尾的平衡舵

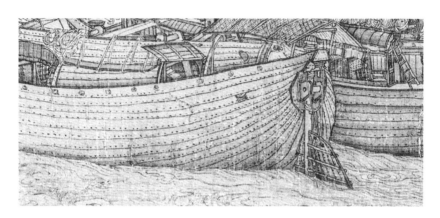

✕ 细致的"钉接榫合"

木板组成船身，木板之间用榫接合，而板层之间用大钉固定连接，十分耐用。这类造船技术在《清明上河图》上被淋漓尽致地展示出来，让人不由得赞叹画家对事物的观察入微。

PART 03
被称为"画眼"的虹桥

　　沿着刚才的客船往左延伸，另一艘大客船正要经过虹桥。船上的桅杆已经缓缓下落，呈现斜角，为过桥洞做准备。船上的每个船工都处于紧张状态：两侧的船工正手持长篙拼命地向左侧划动，试图拨正船头，为船只进入桥洞的时间做缓冲。船头的两位船工腰部微屈，用手指向前方并喊叫着，可能是让虹桥左侧的船只注意一下。虹桥上，一人正丢绳索给船上的人，两个船工伸手接绳，但是绳子末端依旧在半空中，并未落下。画家之所以选择这样的场景描绘，显然是将画面的动态和紧张之感充分表现出

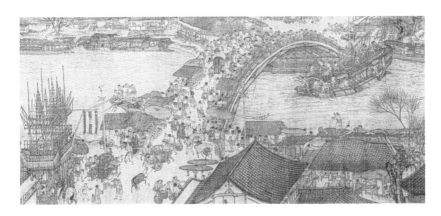

✕　虹桥

来。观者不由地紧张起来：船只是否能安全地通过桥洞呢？

画家在画面上给了我们答案。前面离虹桥有一定距离的弯道处，一艘已经经过桥洞的船只重新竖立桅杆，纤夫们开始工作。而位于虹桥近处的一艘船的船头站着六个船工，除了两人在拨动着长橹之外，其余的人都显得很轻松，有的人在与虹桥上的人交谈，有的人则回头望向后面的船。不得不说，这不仅是画家独特的设计，也是当时生活的真实写照。画家能将人们共同合作、战胜困难的场景画得既通俗又精致，轻松且愉悦，可见功力深厚。每一个人物、每一个事件都彼此相连，让观者不由自主地沉浸入画中世界。

虹桥上，桥面宽阔，不少商贩在此搭起摊位，有售卖小吃、日用杂货、刀剪工具的，还有谈价拉客的。虹桥上的两侧护栏挤满了看热闹的人。中间的路道上则是过往行人，有推车赶驴的，有肩挑货物的，有骑马乘轿的，有热烈交谈的，热闹非凡。一乘轿子正向桥的另一面行去，即将通过桥顶，而迎面却遇到了两个骑马的人。由于两侧人群拥堵，他们即将

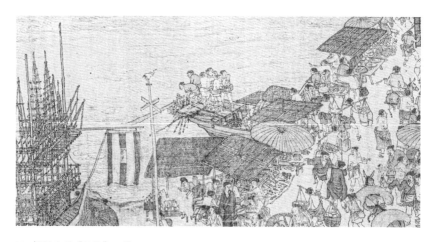

✕ 桥洞后的"轻松"一景

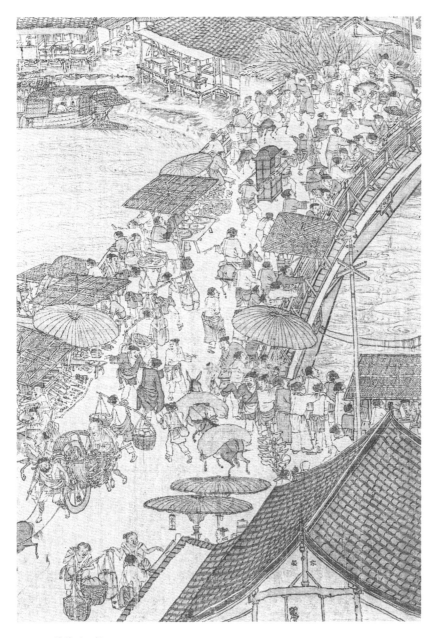

✕ 熙熙攘攘的虹桥

相撞。各自的仆人都试图为自己的主人争取行动空间，互相示意希望对方让道。其中一个仆从张开双手，试图阻止对方接近背后的主人，而周边行人也自发地为二人让出空间。

短短的虹桥上，画家精心绘制了上百个人物。画面熙熙攘攘、人头攒动，但却疏密有致、井然有序。每个人物都各司其职，展现了不同情绪、不同职业和不同场景。紧张、矛盾、愉悦、悠闲的状态都通过人物活动跃然纸上。

令人惊艳的虹桥设计

体会人物活动之余，《清明上河图》的画眼"虹桥"也是必须隆重推荐的。这座巨大的木拱桥横跨汴河两岸，极为壮观。它是画面第一个高潮发生的地点。整座桥呈弧形，连接两岸，桥面十分宽敞，中间没有桥墩、桥柱。桥的两端用石头堆砌而成，巨石之间则用铁链连接，并设置有人行道和专为纤夫设计的上下台阶及护栏。桥梁的架设虽然运用了铁码，但是并不是我们熟悉的榫卯。这样一座无脚的拱桥无论是外观还是实用性，都是超越时代的。

北宋时期，汴京的桥梁多是平桥，有多个桥柱，但汴河的水流十分迅疾，对桥柱损坏极大，容易引发事故。汴河的桥梁就曾发生过多起严重的损毁事故，可见平桥已不适应汴京交通的需求。此后官方又改用一种利用竹索将船连起来的浮桥，可惜安全系数同样堪忧。朝廷在没有采用无脚桥以前，将汴河的桥梁改来改去，不仅没有改善交通事故频发的局面，还造

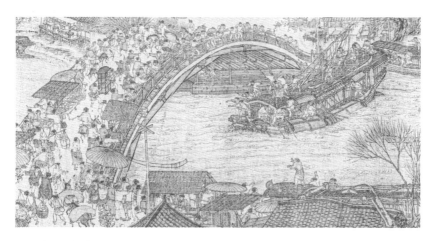

× 虹桥的"无脚设计"

成了一大笔支出。

无脚式桥的设计者是一位不知姓名的"牢城废卒"。根据宋人王辟之（1031-？年）在《渑水燕谈录》中的记载，青州城曾建有一无脚式桥。每年六七月，青州同汴京一样，要承受水流暴涨对桥柱的损坏。后来有一废卒提出利用巨石在岸边堆砌巩固桥身，再将大型木柱并排相连架在河流之上，使之成为飞桥的方案。自此，青州城的无脚式桥历经了50多年都没有损坏。后来朝廷下令将此类桥普及至汴河流域，桥的问题迎刃而解，成为宋代造桥史上的一项伟大创造。同时，无脚式桥也获得了别称——虹桥，成为汴京和汴河之上的典型景观。

虹桥两端四个角边的四根高竿也是一个有趣的物品。虹桥上端的两根高竿由于画纸有限并没有画全，只呈现到高竿靠近顶端的十字架处。桥的下端，两根高竿顶端各有一个鸟形之物，人们曾对此争论不休，有的人认为是装饰品，有的人则觉得是方向鸟。

根据目前学界的讨论，这个鸟形之物应该是测量方向的仪器。中国古

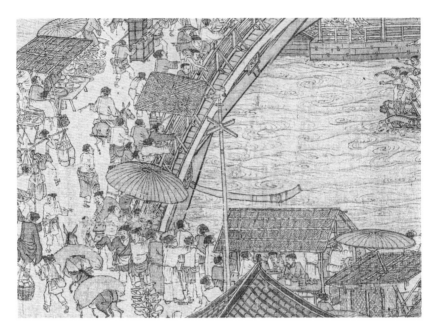

╳　虹桥四端的测风器

代一直以来都有观测风向的测风器。最开始用的是鸡毛五两或八两绑在高
竿上来观测，因此也被称为"五两"。西汉《淮南子》、晋代文献和一些古
诗词中就出现了"五两"的身影。在宋代的海船上也有将鸟的羽毛绑在
立竿上测风向的例子。所以，在中国，用鸟禽类羽毛来做观风向的工具
是自古有之的。

　　图中虹桥两端的高竿之鸟，显然是用鸟羽制作而成，很大可能是观
测风向之用。画中的两个鸟头都面向同一方向，鸟脚之下有一个圆盘，
推测可以转动。当风吹来，鸟头转动，沿途经过的船只便可以知道风向。

PART 04
热闹非凡的商铺

从虹桥走下，一条宽阔的大街出现在眼前，最瞩目的是一家脚店。所谓脚店，是酒店（宋代的"酒店"指的是酿酒、售酒之所）的一种。汴京的酒店分为正店和脚店两类。正店一般拥有较充足的资金，在官方的允许下可以造酒、卖酒，并在官方规定的地区向脚店批发酒。而脚店，则是资金较少、规模较小的酒店。北宋中后期，汴京有正店70余家，更不用说脚店了。根据学界的研究，全汴京的脚店很可能达数万家。从画中可以看出，正店和脚店早已遍及全城，成为汴京最大的行业之一。

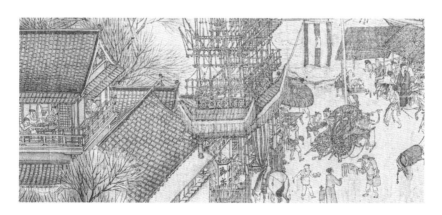

╳ 脚店

宋代酒店的美酒

虹桥边的这家酒店地理位置很好，生意也不错。门口用木杆扎起了一个高大的楼阁式的架子，叫作"彩楼欢门"。"彩楼欢门"是宋代酒店特有的装饰之一，起源于汴京，逐渐扩散到其余各地。在这个欢门的中部，还用红、蓝两色布围了起来，有的木杆甚至用红漆装饰。上面高悬着一面酒旗，酒旗上面写着"新酒"二字。店门口有个棱形装饰物，两面写着四个字："十千""脚店"，而门的两侧则写了"天之""美禄"，相互对称。侧门横额上有"稚酒"二字，暗示了本店卖的是新酒，且十分醇正。

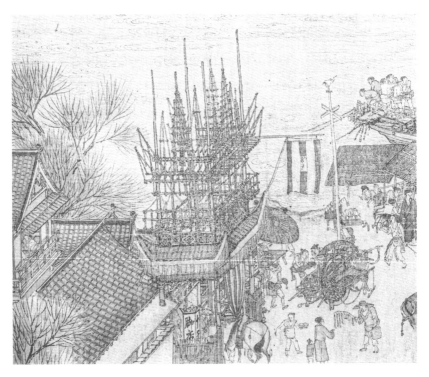

✕ 脚店的"彩楼欢门"

"天之"和"美禄"实际上是一个典故。《汉书·食货志》中有一句话："酒者，天之美禄。"意思是酒是上天赐给人们的一种美好事物，后人便以此来形容美酒。据记载，宋代汴京梁宅园子是一家正店（有酿酒许可证的豪华大酒店），它将自己酿的酒命名为"美禄"，后来成为北宋名酒之一。

　　关于"十千"，典故最早来自《诗经·小雅·甫田》的"倬彼甫田，岁取十千"，意思是数量很多。三国时期，曹植（192-232年）在《名都篇》中写有"我归宴平乐，美酒斗十千"。"十千"在这里转为美酒值千金的意思。后来除了表现数量，"十千"更成为美酒的代称。唐诗中，李白（701-762年）的"十千五千旋沽酒，赤心用尽为知己"，白居易（772-846年）的"十千方得斗"等，"十千"不仅是形容酒贵，也用于称赞人的豪爽。"十千"也常出现在宋代的诗词之中，如梅尧臣（1002-1060年）曾说"自古恨别此两处，十千美酒琉璃倾"。之后，元、明、清诗人逐渐习惯使用"十千"形容美酒。这家"十千"脚店使用这一历史典故，很可能是为了招揽文人雅士。

　　从店门口进入大堂，可以看到一栋双层楼房。客人们正在店内饮酒，伙计们正在上菜。脚店的门口热闹异常。门口拴着一匹马，马夫正坐在栅栏内休息。另一侧来了一辆独轮车，车的造型颇为别致，前后都有把手可以推动，因此当装载重量较大的货物时，可以一人在前拉、一人在后推。观者可以从刚下桥的独轮车上看出演示的效果。脚店门口停放的独轮车正在卸货，车夫似乎正向脚店的伙计说着什么。

虹桥旁的饮品店

脚店的对角是一座两层楼的店铺，虽然画家没有画出全貌，且未标注店铺性质，但是通过内里的桌椅摆设，可以猜测是一家旅店。大门口有两把硕大的遮阳伞，一把伞的边沿吊着写有"饮子"的旗子。伞下坐着一个卖"饮子"的小商贩，手持一个圆形杯器物，正要递给顾客。买家身穿短袖上衣，一手扶着挑担，一手正接容器。卖家身旁放着一个提盒，可能是盛"饮子"用的。

什么是"饮子"？根据《周礼·天官·酒正》记载："辨四饮之物，一曰清，二曰医，三曰浆，四曰酏。"中国古代可以作饮品的很多，但是"饮子"却和"医"相关。"饮子"实际上是中医汤药的一类，但并不是所有的汤药都能被当作"饮子"。中国古代医书曾经记载中医以柴胡（一种解热的中药）来制作"饮子"的故事，可见"饮子"并不是一般的饮料。《玉堂闲话》也记载了唐代一家在西市贩卖"饮子"的店铺，店家用的都是寻常药材，售卖一百文，喝了之后能治疗许多日常疾病，因此许多人都慕名而去。据传，这家店就曾治好了唐末宦官田令孜（？-893年）的疾病。

╳ 汴京的"饮子"

到了宋代，医书中记载的"饮子"也愈发多样。"饮子"基本上就是以一种药物为主、其他药物为辅，混制而成的饮品，通常疗效都不差。当时出现了针对不同疾病的"饮子"，如油饮子、地黄饮子、蔷薇饮子、葛根饮子、羚羊角饮子、草果饮子等。因此，宋代中医使用"饮子"显然是极为普遍的。

宋人的日常交通工具

过了前头那家脚店，汴河开始转弯。宽阔河面的转弯处停靠着很多船只，有客船，也有货船，应是一个重要的码头。有人正担着货物走上船，从船身的吃水程度来看，应该是满载了货物。停靠在岸边的船只使用了缆绳将船头和岸上的木桩相连，桅杆都平放在顶棚上。部分船工坐在船的顶棚上休息、聊天。有的船正在卸货，许多船卸完货后继续前进。江面上有一艘船，前后各有六个船夫齐心协力地摇橹。另一艘船则由纤夫在岸上牵

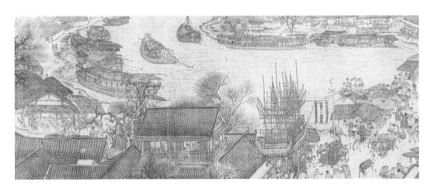

✕ 汴河弯道的码头

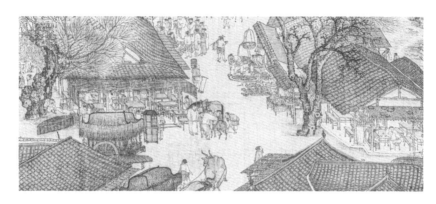

拉。两船一前一后缓缓前进，逐渐消失在视线的尽头。

从码头往岸边走，来到一个十字路口。由于这里靠近码头，商铺以饭店为主。店里不少客人，生意兴隆。画家详细描绘了一家修车铺。铺门口堆积了许多零散的木料，一个工人手持榔头正在敲打车轮，另一个工人则在刨制木条。这类木工作坊多为前店后居，集生产、销售于一体。这种靠手艺吃饭的工匠，宋人称其为"手民手货"。作为木工，需要具备制作不同种类木制品的能力。画作限于空间，仅呈现出车、桶等比较有代表性的木制品。

视线向下，一辆两头牛拉的豪华牛车正缓缓驶来。车上有构栏和顶盖。车顶用棕毛制作而成，顶上端呈方圆结合的拱形，四边棕毛下垂，仿佛是一个小屋子。从《东京梦华录》的记载来看，这类车子是富贵人家的家眷专门乘坐的一种车子。

图中这辆牛车上，车后门有一个妇人正掀开门帘往外看。两个车夫在车前驾牛，车后有三人跟随，一个是仆从，一个肩挑着食盒，一个头顶托盘。一个官人骑着马在后面跟随。他们很可能正要回家。

另一辆同样的棚盖车则出现在对角一家餐馆前，而在棚盖车旁有一乘

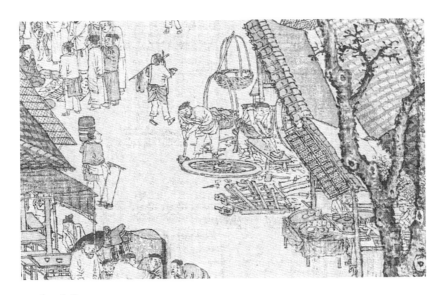

✕ 木工作坊

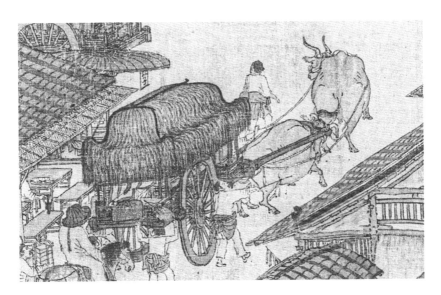

✕ 棚盖牛车

轿子。一个妇人站在轿边，或许是正要上轿，或许是正低头与里面的人交谈。轿前有一马一驴，一个人正要骑上毛驴。两个仆从在一旁帮忙递东西，看起来可能是要远行。热闹的街道上人来人往，画家将每处场景都安排得井然有序，又各有各的故事性和动态之感，让人恍惚置身于画中。

有事没事占个卜

继续往前走，一棵古老的柳树之下，有人用竹席搭了一个小棚子，棚子外用绳子挂着三块布条，分别写着"神课""看命""决疑"。这就是古代的"卦肆"，也称为"算命铺"。一位前来求卦的老者坐在算命先生旁边，似乎正在等待算命先生对其命运吉凶的解读。老者的背后，还有三个人正在小声议论。

占卜，别称还有占卦、卦影、卜祝、看相、算命、圆梦等，从业人员既有专职的，也有僧道中人。占卜是从上古的卜筮发展而来的，在宋代达到极盛。中国的占卜文化可追寻至上古时代甚至是黄帝时期。所谓占卜，即为通过一定手段预测未来的活动。占卜有着严格的操作程序。以最初为卜筮而生的《周易》来说，其中所蕴含的哲学、法制与人文思想早已成为中国文化中最为重要的根基之一。其阴阳思想、"天人之学"等宇宙观逐步发展为历朝历代统治者、文人精英所推崇和延伸的处世理念。对比西方的占卜文化，以塔罗为例，其更多涉及宗教、神秘学，尤其是与心理学相融合，更适用于当下个人和具体问题的解读。而《周易》所包含的内容更加广阔，偏向对宇宙、世界起源的思考，探索的更多是人生命运的问题。

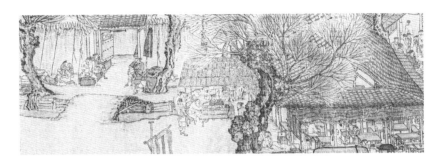

× 卦肆

在汴京这个大都市中，卜筮行业的从业人员数量曾经发展到上万，恰如王安石（1021-1086年）在《汴说》中提及的"尽在汴京一地，卜者数以万计"。宋代的卜者并不只是普通市民，许多士大夫也擅长卜术，如钱若水（960-1003年）、司马光（1019-1086年）、邵雍（1011-1077年）等人。他们的参与使宋代有关占卜的著作数量很多。《宋史·艺文志》中便有"菁龟类"，记载了35部占卜书籍，如司马光的《潜虚》、邵雍的《皇极经世》等。

宋代官员的冗陈也在一定程度上带动了占卜业的发展。过多的官员意味着权力争夺的难度增大。仕途的未知致使官员希望通过占卜来测算未来。除了官员，许多参加科举考试的学子也选择通过算命、决疑来解决困惑。沈括（1031-1095年）在《梦溪笔谈》中谈到算命者利用科举考生的不同心理大肆揽钱。正是有着这类社会需求，各种各样的算命活动在北宋十分普遍。如相国寺曾经有算命者标价一卦值万钱。各种通过把脉就可以知道被算命者的身份贵贱、命运祸福，通过父亲的命运就可以知道儿子的未来的事例，在各类宋代笔记、史籍中屡屡出现，神乎其神。

占卜活动在宋代皇室中也十分盛行。北宋多位帝王即位时都是通过卜筮来证明自身的正统性的。宋朝开国皇帝赵匡胤（927-976年）陈桥兵变时，有一名叫作卜筮的算命者，号称可以通过天文之学来预言未来大势，

称"日下复有一日，黑光久相磨荡"，断言"此天命也"，以此为赵匡胤的改朝换代大造舆论。之后的宋真宗（968–1022年）也被道士塑造为来和天尊，其画像甚至成为被民众祭拜的神像。宋徽宗（1082–1135年）还未登基时，便被太史局的郭天信预言"未来天下必然为他所有"。

宋徽宗即位后，大力提倡道教，迷恋长生升仙之术，把许多道教徒召入宫廷。他将官吏的升迁与卜筮的五行联系起来，使官员的升职与否掌握在了术士手中。他甚至听信卜者，为了繁衍子孙而耗费国库修建"艮岳"。

究其根源，占卜在宋代发展迅猛是宋代社会的剧烈转型造成的。科举制的进一步推广、商品经济的迅速发展、社会阶级的加速改变，一方面为人们带来了更多的机会，另一方面也引发了生活的不确定性，促使人们通过占卜等手段来预测吉凶。而宋代官方对占卜的间接推崇，也让占卜在此时风靡。

闹中取静的佛教寺庙

算命摊位的后方有一个大院落，门上镶嵌着乳钉装饰，上面张贴着布告，看起来应该是一个衙署。大门口一群人或坐或卧，一个个看上去无所事事。他们的旗帜、武器、伞等都被倚靠在围墙上。

再往后则是一座寺庙。寺庙的山门紧闭，门两旁的哼哈二将十分清楚。有一个僧人身披佛衣，伫立在寺院的偏门外，作拱手状。寺院房檐有斗拱。门外行人稀少，街道宁静。北宋时期，汴京的寺院、道观和各类神祠庙宇不下数百处，但奇怪的是画中只出现了这一处佛寺。

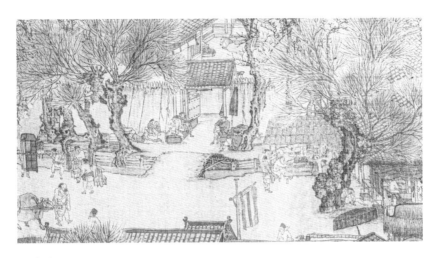

✕ 衙署

　　宋代的寺院分为两类，一类是有额寺院，另一类是无额寺院。所谓
"额"就是皇帝给寺庙题赐的匾额。相国寺、开宝寺等都拥有皇帝所题写
的匾额，进而身价倍增，慕名而来的信徒也更多。但宋朝末年，朝廷为了
控制寺庙数量，有意减少了题写匾额，部分不受官方认可的寺庙甚至被取
消。画中的寺庙由于画家的遮掩，只能看到半个大门，无法判断是否由官
方认可。

　　北宋建国后，宋太祖赵匡胤曾经试图延续前朝的佛教政策，下令不可
以损毁寺庙建筑。由于官方的默许和推动，佛教徒也借此向最高统治者靠
拢，试图获得更高的社会地位和相应的社会庇护。

　　欧阳修（1007–1072年）曾在其《归田录》中记载，宋太祖赵匡胤
（927–976年）第一次驾临相国寺，在佛祖像前烧香，询问旁边的僧人他是
否应该跪拜佛祖，僧人立即表示无须跪拜。宋太祖问其原因，僧人回答：
"见在佛不拜过去佛。"僧人把皇帝奉为"见在佛"，就是当今活着的佛祖，

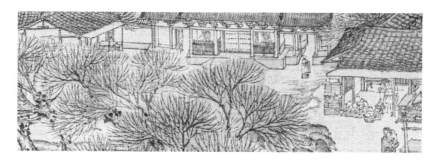

✕ 寺庙

从而试图解决皇权与神权的潜在矛盾。宋太宗也鼓励大臣多多阅读佛经，体会佛经中有益于王朝统治的部分。宋太宗如此，更遑论被奉为"真神"的宋真宗了。宋真宗大力推动佛、道、儒三教合一，并将其运用在巩固自身统治上。宋真宗时期，全国僧尼道士达到40余万人。虽然画中的寺庙仅有一处，但它的出现也暗示了汴京社会的一角。

稍往前的街道是连接虹桥和城门的交通要道，两旁的商铺都以饭店和相关的服务行业为主。画家描绘了络绎不绝的人群和交通情况。街道前方有一辆二牛驾辕车缓缓行进。这种车有两轮，车厢和前后堵板组成了一个完整的栏杆。堵板上圆下方，用条木做成，放在车厢前后，略向外倾斜。栏杆之上则是一卷棚形大盖，棚用木条做框架，苇席固定在木条上。车前中间是一个独木辕，辕前用一根横木套在牛脖子上。两头牛在辕的两边。这种二牛并驾的辕木在河南民间也被称为"二牛抬杠"。

在画家的笔下，汴京的社会生活既有趣又多样，车马、行人、脚店、饮子铺、卦摊和寺院都栩栩如生。有的部分着重刻画，有的部分则寥寥几笔，详略得当，无比自然。

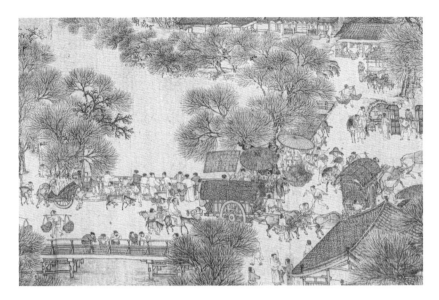

✕ 连接虹桥和城门的交通要道

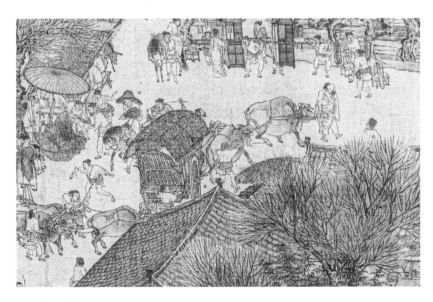

✕ 二牛驾辕车

PART 05
究竟是汴京哪座城楼

画中的城楼巍峨壮观，既是前一段画面的终止，也是新画面的开始。城楼是画中又一处详细描绘的高大建筑，是内城与外城的分水岭。整座城楼为单檐庑殿顶，檐下有三层斗拱。中国古代建筑的等级制度是严格限定的，不能轻易僭越，其按照从高到低分别是重檐庑殿顶、重檐歇山顶、单檐庑殿顶、单檐歇山顶、悬山顶、硬山顶、卷棚顶、攒尖顶。重檐庑殿顶一般是皇宫建筑、重要的寺庙才可以使用的建筑规制，如北京故宫的太和殿便是中国最大的重檐庑殿顶宫殿。而重檐歇山顶常见于宫殿、园林或坛庙建筑，如太和门、妙应寺山门都是这一规制。单檐庑殿顶作为第三等级，大多设置于重要的建筑之中。画中城楼的重要性由此可见。

城楼的所有木结构部分都被漆成红色，华贵大气。城楼旁修筑有楼梯供人行走，有人在内侧栏杆往下俯瞰，也有斜坡马道可以骑马而上。楼内有一面悬在鼓架上的大鼓，还有一个地铺，可能是看鼓人休息用的。城楼有竖匾，露出了一个"门"字。

部分学者认为这座城楼是东水门城楼，但跟文献记载相比，它的建筑形状与东水门相差太多。《东京梦华录》记载，东水门的建筑横跨汴河两岸，河门有闸口，是汴水通过城楼的门洞。河门的两侧才是供来往行人通

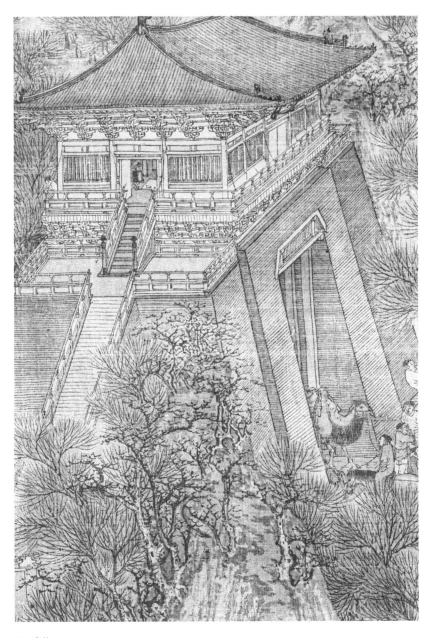

✕ 城楼

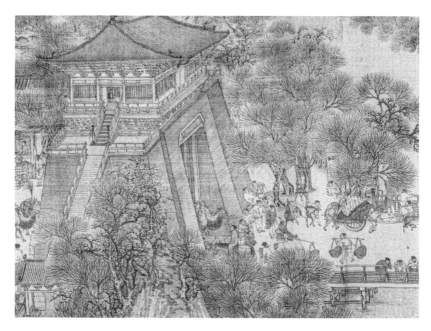

✕ 城楼下的人流

过的大门。也就是说，汴京当年的东水门城楼拥有三个门，形式十分特殊，而且连接城门楼两侧的城墙是土筑的，极为低矮且残破不堪，墙上甚至长满了老树。作为都城的重要防线，城墙必须时时加固。《东京梦华录》中曾经大肆夸赞汴京的外城墙，称其十分规整壮观。由此可见，画中的城楼并非东水门。

那么，画中的城楼是否是汴京内城城墙的一段？汴京是拥有内外两层城墙的。作为都城，汴京城自五代以来人口逐渐增多，遂开始向外扩展，外城也就随之修建。内城在军事防守上的作用也逐渐减弱，由于不被统治者重视，因此内城城墙便失去了修理整治的必要性，才会任其低矮和杂木丛生。直到北宋末年才有官员上奏，希望朝廷能够出资维护内城城墙。但是宋廷并未马上付诸行动，一直到宣和六年（1124年）朝廷才有旨意，修

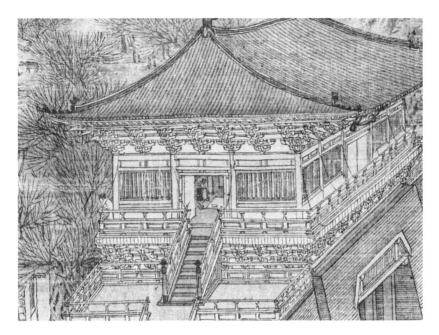

× 城楼内的景象

补内城城墙。但是随着宋金战争（1125–1234年）的到来，这一旨意显然无法兑现。所以，北宋末期城墙的破旧是符合历史情况的。

有的学者从画面与汴河、虹桥的关系出发，认为这很可能是东角子门，即位于内城东城墙汴河南岸的城门。尽管史籍中没有准确记载东角子门的规格，但联系离此最近的一座汴河大桥叫"上土桥"，再往下是"下土桥"，这两座大桥与图中所画的虹桥一样，被人称之为"上桥""下桥"。而且这座城楼中包含了鼓楼的建筑特征，城墙呈倾颓之势，城楼以东是郊外，城市虽然热闹但并不是非常繁荣，城楼向西则是极为繁荣的闹区，所以将其看作是内城的一段城门是合理的。

作为全画中最为高大的建筑物，城楼与虹桥不同。虹桥是连接两岸交通的，人物在桥面上活动，视觉上并不会有截断之感；而城楼庞大的体

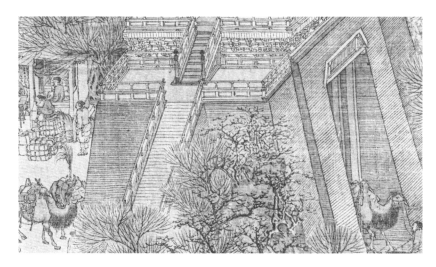

✕ 城楼两侧的破败

积，使画面明确地区分出城内、城外，既能使观者的视觉得以休息，又能
提示观者即将进入新的场景。城楼的细节被逐一刻画，树木向两边延展，
仿佛有"笔断意不断"的韵味。

PART 06

车水马龙的城区

　　跨过城楼，繁华热闹的气息扑面而来。即便是距离城楼极近的地方，店铺也依旧高大、豪华。人流穿梭，货物堆积，与外城的闲适形成了强烈对比。

宋朝如何征税

　　紧贴城墙的第一家门店，屋子的正中央有一人坐在案前，案后是一面书法屏风，案上是一卷摊开的长卷纸，案旁一人正拿着一卷文书向其说明。旁边的次间也坐着一人。门口处一人手持本子正与另两个人交谈着，后者是货主或搬运工。反面者指着货物似乎说着什么，正面者则在看守着货物。屋内三人似乎都在关注门前的活动，他们是否正在发生争执？这组画面代表了什么？大多数学者认为，这里是北宋的税务机构。

　　宋朝的商税分为"过税"和"住税"两种。前者指的是流通税，后者是交易税。北宋初期，税制没有特别明确的定额，因此即便是不同地区的

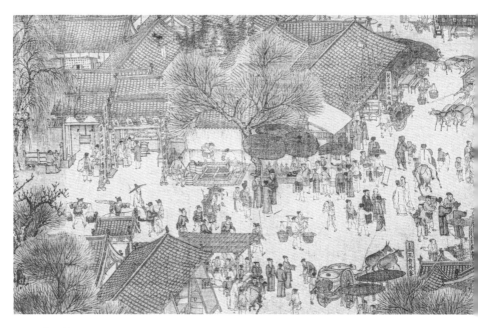

✕ 繁华的城区

同一种物品也有不同的税目，更何况商业并不是官方所推崇的职业，在"士、农、工、商"中居于末尾。从唐朝末年开始，朝廷对商业始终处于严控的状态。直到宋太宗时期，为了扭转这一局面，朝廷将物品的税目条文公召天下，各种标准也被写在墙上，这便是宋朝的"商税则例"。税官需要按照规定来收税，纳税人也能对自身所缴税目做到心里有数，避免被私收税款。可以说，"商税则例"做到了极大的透明度，为当时的商业发展、经济繁荣奠定了重要的基础。

汴京的商税征收统一归都商税院管理，都商税院掌管了汴京的商贾、摊贩和市场等的税务征收。那么如何准确地根据商品数目征收？如何保证商品数目的准确性？这就不得不提另一项事物——"引子"。

"引子"是一个通行证明。商人贩运货物时，必须由出发地点的税务机

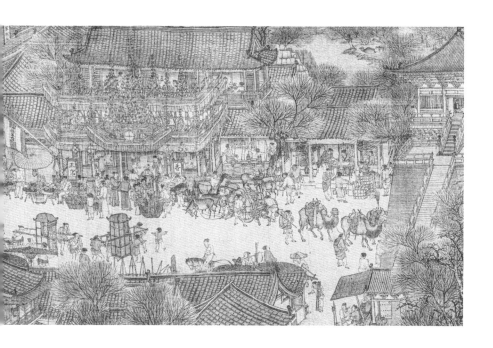

关将相关物品的名称、数量、等级、税目和减免，以及一系列交通运输情况写在"引子"上。当商人到达目的地时，再经由当地的税务机关检查、核对，最后进行缴税。所以，"有引"和"无引"就是有没有引子的区别。如果没有这个证明，那么交税时会被要求缴纳更高的税额。

考虑到汴京货物流通量巨大，税务繁忙，朝廷规定将商人按照货物资本分成大商人和小商人两种。小商人在城门进行缴税，大商人则通过政府机关缴税。因此，城门变成了重要的税收地点。根据《续资治通鉴长编》的记载，神宗熙宁六年（1073年）十二月，商税院在都城设置了20个税收点。由此，画中这处紧挨城门的房子便很可能是税务机构了。屋内坐的便是税官，面前的长卷纸可能是"引子"。门口手捧本子的可能是税吏，货主与他起了争执，所以周边的人乃至城门上的人的视线都集中在他们身上。

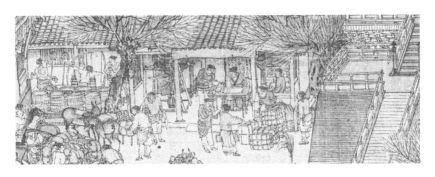

奢华的酒店

离开税务机构，最引人注目的便是前方堪称"豪华"的酒店了。和虹桥边上的脚店相比，这家名叫"孙杨店"的酒家显然规模更大、更气派。店铺为三层楼建筑，它的欢门不但形制极大，装饰也极为华贵，缀满绣球、花枝，还有各式各异的装饰图像。门前有三个花柱地灯。左边第一座灯的正面写着"正店"，侧面依稀是"孙记"，表明这家店很可能为孙姓人所开。右边第一座灯写着"香"字。楼上窗户大开，高朋满座，桌上摆满了精致的菜肴。后院层层堆叠的酒缸更是表明了这家店的客流量巨大。楼下车水马龙，络绎不绝。整家店在画中也是独一无二的。

孙杨店的门前两旁有一排木制的垂直栅栏，大概有成人的半身高，每个木板都被削成窄条形木片连接固定，置于门前。这种栅栏被称为"拒马""行马"，俗称"拒马杈子"。顾名思义，它的实际作用是阻拦人马。如果将其设置在大街两旁，是为了阻拦人马、车辆越界通行；如果设置在房屋建筑门前，则是防止人马接近。它可以保障基本的安全空间，也可以保证一定的卫生整洁。根据南宋的史料记载，许多拒马的竖条都特意漆成红色，横条是绿色，在引人注目的同时也起到警示作用。值得注意的是，拒

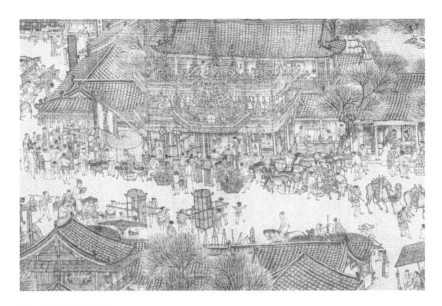

✕ "孙杨记"正店

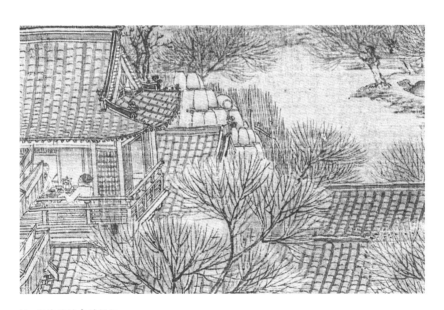

✕ 正店院落中的酒缸

马上方悬挂有四个类似花瓶形状的大灯，名为"栀子灯"。栀子灯在古代是酒店的常见装饰。

后院六层高的酒缸显示了作为正店的酿酒实力。这里就不得不谈到北宋的酿酒业。北宋初年，官方不允许私人酿酒，直到后来随着商品经济的发展，才逐渐放宽政策。但是酒和制作酒的酒曲都牢牢把控在官方手里，民间如果想从事酿酒业就必须向朝廷购买酒曲，并且承包酿造和销售，所以只有实力雄厚的正店才有资金购买酒曲。汴京城曾经最著名的酒来自官方的"内酒坊"。宋代酿酒的主原料以糯米为主，所以糯米需求极大。有趣的是，酿酒业的发达仰仗的是宋朝漕运的四通八达。水路的发达促使南方的粮食资源能够源源不断地供给北方。从这点来看，画家真实地把握住了时下社会的种种细节。

熙熙攘攘的摊贩

酒店门前有许多小摊小贩，有肩挑的货郎正向顾客介绍自己的商品，有卖食品的小贩正为客人打包，有卖生活用具的摊贩正坐在路边等客。两抬轿子从他们面前晃晃悠悠而过，前头的轿子仿佛是被路边商贩吸引了目光，开始调转方向，后方轿子中的女眷拉开窗格向轿边的仆从询问。

这些摊位有些是店铺搭建的凉棚，虽然方便了路人的购买，却会引发"侵街"现象。然而，即便官府一再严禁侵占街道的行为，却仍然屡禁不止。虹桥上的空间便被摊贩占据了一半，城墙边也有摊贩的身影。城楼下有一个十分简陋的支架，一个理发师在那里设摊，正给一名顾客修面，

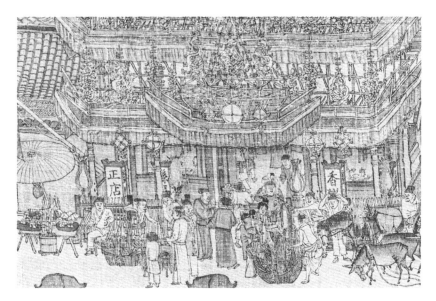

✕ 正店旁边的小摊小贩

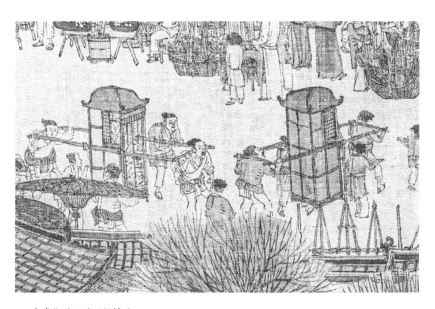

✕ 内城街道上的两抬轿子

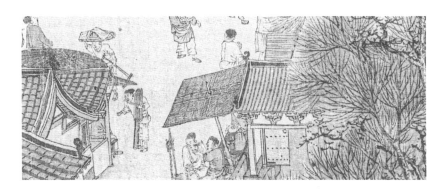

× 城楼下的理发店

理发师的神态被刻画得活灵活现。理发业自古便有之，宋代称之为"镊工""剃工"。在理发摊的对面有一人头顶砧板，手提支架，似乎正在寻找地点摆摊。通过砧板上覆盖的白布来看，他很可能售卖的是糕点、面点一类的食物。各行各业在画家笔下都活了起来，也由此可以窥见宋代商品经济的繁荣。

孙杨店往前走便是一个十字路口。路上行人的衣着打扮与城外百姓相比，较为富裕。店铺所售卖的货物也较城外稍微高档些。紧靠着孙杨店的是一家肉铺，屋檐下挂着一条幌子，写着"……斤六十口"。店内有一人拿着刀正在砧板上切肉。另一人坐在右侧门首板凳上，身体肥胖，一腿盘起，神态悠闲。门口围着一群人，中央是一个大胡子，身着披风，正激情洋溢地说着，也许是路边的说书人在说书或者杂耍。北宋时期，娱乐行业十分兴盛，有杂剧、唱曲、木偶戏、舞蹈、小说、杂耍等。所以，路边卖艺也是十分常见的。

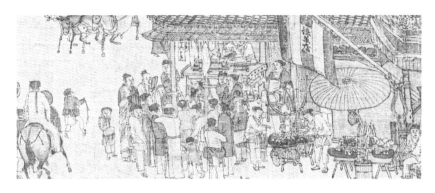

✕ 肉铺

香铺背后的香料市场

这家肉铺的街对面是家香铺，门前的竖牌写着"刘家上色沉檀栋香"。整间铺面房屋高敞，房檐上搭建了类似欢门的装饰。在"刘家"香铺的斜对面还有一家店面叫作"李家输卖上……"，很有可能也是一家香药铺。

香料贸易是宋代商品交易中较为重要的一个部分。它的利润极其丰厚，以至于朝廷不得不插手该行业，制定了榷香制度，即由国家控制香料的交易。宋代由官方掌管相关交易的行业并不多见，通常是茶、盐、矾、酒曲，剩下的就是香料了。古时的香料大多来自海外诸国，比如现在的东南亚地区，特别是高级香料，朝廷在广州设立了市舶司，专门管理对外贸易。外商来到广州后必须经由市舶司的税务检查、检验等一系列手续，才被允许运送至汴京。由于每年进口香料的数量极其庞大，朝廷借此获得了庞大的税利。香料到达汴京后，售卖则归属官方管控，民间无从得知香料的成本价格，官方的获利可想而知。除了官方的直接管控，部分外国商人和贡使来到汴京也会携带一些香料进行贸易。

香料之所以拥有如此巨大的商业市场，其中很重要的一个原因是它的

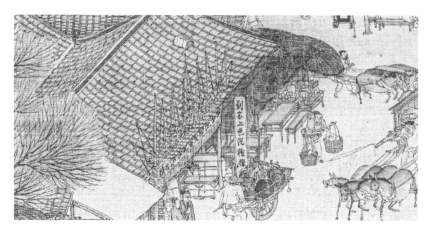

✕ 香药铺

用途极其广泛，最直接的是上层社会的家庭用香。这些家庭往往生活富裕、讲究，将香料使用在各种场所，如家用的熏香、祭祀的焚香、衣物和纸张的防腐、香蜡烛等。宫廷对香料的使用就更不用说了。古代帝王专用的龙涎香也是罕见香料的一种，来源于鲸体内分泌的一种物质。

香球是一种贵族妇女常常使用的物品，她们不仅将其挂在卧室、车马上，也会吊在身上。熏衣也有专门的熏衣香。据文献记载，将衣服铺在熏笼上，下面放一壶沸水，熏笼中放置香料，用银盖覆盖，可使衣物上的香气数日不散。香料制成的香粉也可以用夹绢袋装起来，放置于汤池内，以供洗浴时使用。香料的使用促使了熏炉的普及。熏炉在高级官僚、贵族和富贵人家相当普遍，所选香料也愈发奢靡，宋徽宗便是焚香高手。

在香料中，医药用香又是较为特殊的一种。宋太平兴国七年（982年），由于各地医疗用香缺乏，宋太祖下诏规定了37种药品可以不遵守榷香制度，自由买卖，其中有木香、沉香、丁香等。在《太平惠民和剂局方》这一宋代官方和剂局的成药配本中，就有不下30余种以香药命名的方子。

香料的广泛运用致使私人贩卖香料屡禁不绝，其中的暴利让许多人铤而走险。

画家所绘制的"刘家上色沉檀栋香"仅仅是汴京香料行业的一个代表，经营的主要是上等沉香、檀香之类的香料，主要来自真腊（柬埔寨）、阇婆（印尼）和大食（阿拉伯诸国）等地。所以刘家售卖的香料应该是舶来品，如此高昂的商品也只有京城富贵人家消费得起。

人来人往的邸店

在"李家"的下方有另一块招牌，写着"久住王员外家"。"久住"，有老店、老字号的意思。这家旅店规模不小，有两层楼高。透过窗户可以看到里面已经住满了人。有一个人正坐在窗旁书案前，桌上摆有悬挂笔架，

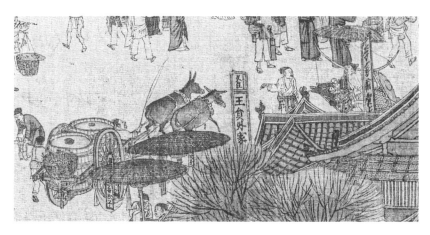

╳ "久住王员外家"邸店

背后似乎有一架书法屏风，不知道是不是进京赶考的学子。

这显然是一家大型的邸店。所谓"邸店"，又称"客店"，是供旅客住宿的地方。汴京作为北宋的都城，人口流动量大，住宿的需求自然很大，邸店的生意可想而知。由于收入丰厚，北宋初期许多官僚、富者都选择投资、经营邸店。宰相赵普（922-992年）就曾派人到秦陇地区开设邸店。不仅如此，官方也有官营邸店，由专设的左右厢宅店务管理。宋真宗时甚至有官屋二万三千三百间，年收入达十四万余贯，但是这些收入最终被使用在后宫之中。寺院和道观也可以直接经营邸店。

京师的某些邸店甚至会呈现出行业性或地区性的特征，即只接待某个行业或者某个地区的旅客。邸店一般都有可供来往货商存放货物的地方，即堆垛场，这也是邸店重要的收入来源。这种存放货物的地方，有的在室内，有的在室外。画中一些汴河沿岸的客栈便有室外的堆垛场。

邸店门口有两把遮阳伞，一个伞下挂着"饮子"，另一个挂着"香饮子"。卖"香饮子"的人坐在伞下，旁边摆着盛放"饮子"的容器，一位顾客正拿着碗在喝。门口经过一辆双驴拉套的平板车，车上装着两只大木桶，似乎是朝着孙杨店而去的，所以木桶内装的可能是酒。

"解"字的不解之谜

在十字路口的西南一角，一家门店挂着一个"解"字招牌。学者们对此说法不一。有人认为"解"通"廨"，是官吏办公的地方；有人认为"解"有押送之意，是代办运输的商铺；也有人认为这是卖解池盐的盐店。

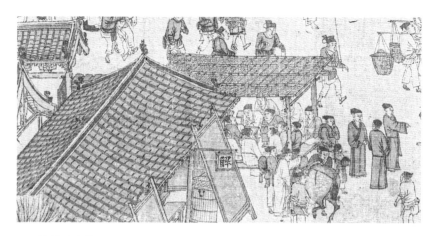

✕ "解"字店铺

但大多数人认为，这是"解库"，即古代的当铺。"解库"在宋代是当铺的通称，在相应的文学作品中都出现这一词汇，如《能改斋漫录》《新编五代史平话》等。元代的杂剧更是直白，称之为"解典库"，指的便是典当业。

在店铺门面处斜靠着两块竖牌，有四个角腿，上面两个角腿超出房檐。竖牌后方放着一个大鸟笼，门前放着一个长方形桌子，看似无人经营。但店铺门口有牲口驮着东西，数人围着正在卸载货物。房前搭建了一座长方形大凉棚，应是由草席扎成。棚下坐着一位老者，正在讲说着什么，周边数人围着老者，或坐或立。这个棚位很可能是"解"字店铺的延伸。

在汴京开典当行的，背后往往是豪民富人，他们有强大的资金供给典当铺运作。典当行业既有专门经营的，也有兼营的。因为缺乏相应的行业规定，有的当铺便仗势对典押的人巧取豪夺，当典当之人无法还上利息时，典当合同就会变成主仆合同。

汴京城中的水井

在"解"字店铺凉棚的对面是一口大井。井口是田字形的石质框架，周围用石条砌成一个方形井口台面。这种田字形井口的四个口可以同时打水，十分方便。画上靠左侧一人已经打好水，正用勾担穿过木桶，准备挑水回家。另外两人将木桶放在井口旁，一人已经从井里拉水上来，另一人正要将木桶放入井中。

这一水井图景反映了汴京居民的用水问题。随着城市经济的繁荣与发展，人口愈发集中且庞大，用水便是亟待解决的问题。虽然汴京处于水利交通枢纽，河流纵横，但是饮用水并不多。宋代初年，居民用水多是靠官井解决，民间的水井并不多，用水成为一大困难。于是宋太祖（927-976年）下令将当时的金水河引入皇城，再从皇城流向太庙、内城，但是这一方案对于大多数居民来说并不能根本性解决问题，而且居民用水还要缴纳"水课"。直到宋真宗年间（997-1022年），这一税目才被取消。宋朝中期，大旱频发，官府不得不开放官井来缓解居民的困难。

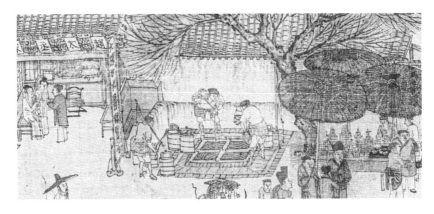

╳　城中水井

发达的宋代医药业

　　水井旁边的店面，"赵太丞家"四个大字跃然眼前。门口摆放了四块招牌。三块竖牌立在地面上，一块写着"治酒所伤真方集香丸"，一块写着"赵太丞"，还有一块写着"太医出丸医肠胃病"；另有一块是悬挂在门框上的招牌，写着"五劳七伤"。店铺门口的两旁放置有长条形凳，应是为了病人候诊而准备的。店中有三人，左侧坐着一位怀抱幼儿的妇人，旁边的妇人应是其仆妇，右侧着深衣的应是大夫，正在询问病情。在三人的后方则是医药铺的柜台，桌上放着算盘和各种字迹的纸张，可能是各种药方。桌子的背后则是满柜的中药材。

　　医疗行业也是汴京的发达行业。许多药铺都有自身擅长的治疗方向，如跌打损伤、肠胃疾病、小儿妇科等。有的药铺是具备官称的铺家，如"殿丞""防御"等，此类字样都是官员之家所开的医药铺。当然，这类药铺还包括获得官方认可并赐予称号的医生，或是曾经的宫廷

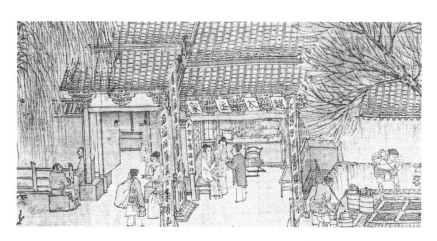

✕　"赵太丞家"医药铺

御医等。

从这家店铺的名称来看，应是有医官称号的医药铺。在中国，历代帝王都设置太医院，即专门为宫廷、皇室诊疗的机构，宋代称之为"翰林医官院"。翰林医官院中有大量不同等级的医官，再加上太医局，医官的等级愈发多样。北宋后期由于冗官现象越发严重，许多地区甚至公开售卖官职，所以授予民间医官称号的行为也逐渐泛滥，医官对医药业来说是赚取钱财的金字招牌。

作为政治和经济中心，汴京不仅是医疗行业最为发达的地区，同时也成为药材最为集中的地区。除大型的医药铺外，街边的小摊小贩也参与售卖药材。许多京师以外地区的人都会前往汴京求医。医药行业所带来的利益也是巨大的。北宋末年，官府设立了"惠民和剂局""修合卖药所"来贩卖药材。就此，医药业成为汴京最赚钱的行业之一。宋代官方还出版了中医方剂巨著《太平圣惠方》。此书不仅有完整的医药理论体系，还详细记载了各类药方、手术，反映了宋代医药业的发达程度。

精心安排的结尾

"赵太丞家"后面是一座深宅大院，画家并没有画出宅邸匾额。大门敞开，门板和门框都使用了红色油漆。较高的门槛应是可拆卸的。门的另一侧是灰白色的围墙，墙下有一圈护栏，墙和围栏中间是有沟渠的，起到防贼的作用。有一人刚走进大门向右拐，只露出半身，这是因为门前设有墙屏。古代的大户人家前门都会设置相应的墙屏，目的是防止路人窥视院

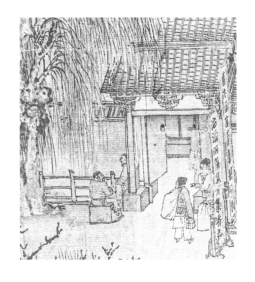

✕ 大宅院

内。门口有三个人，应是宅院的护院人。其中有人坐在三级台阶上，这是"上马台"，是主人出门上马所使用的辅助工具。进入前厅，房檐下的竹帘卷起，露出室内高大的书法屏风，屏风前是一把大围椅。从宅院的结构、陈设可以看出，这应是某个京官的府第。

画家选择了这一宅院作为画面的终结别有用意。能够在内城拥有紧邻商区的府第必然不可能是无名小吏，可能是中、上层官员。由于一定品级的京官需要每日上朝，他们大多数人会选择居住于内城之中。而越往里走，官员府邸也会越多，这也意味着离皇城越近。

从艺术角度而言，画家设置了一个极富趣味性的细节。在宅院的门口出现了一个路人向护卫问路，从其穿着打扮和肩负的行李来看，应是外地人。他初到汴京，在这繁华都市中迷了路。护卫十分热心，向画面的左端指着路。当我们随着外乡人向左侧望去时，画面却戛然而止。前方的热闹、盛世只能任由想象了。

PART 07

风俗画里的市井人物

　　除了汴河、虹桥、闹市、商铺之外，《清明上河图》中的一些细节也颇为有趣，如画中人。整张画作所绘人物有数百人，有达官贵人、富商巨贾、小商小贩、车夫船夫等，各色人物为汴京的繁荣、壮观增添了活力。

街头的乞丐与"三教合流"

　　城楼下的街中心，地上坐着一个乞丐。路人们向他投射出同情的眼神，后方的人正悄悄议论着这一情况。从乞丐的身形来看，应该是一个残疾人。画家之所以画乞丐，是因为汴京确实存在这一严重的社会问题。伴随着城市经济的迅速发展，贫富阶层的距离拉大，部分平民沦落到乞讨为生。王朝建立初期，朝廷下令设置相关的福利院收容乞丐，但效果却不尽人意。他们的居住环境极差，吃食往往有上顿没下顿。宋仁宗时期（1022-1063年），朝廷改为仅在大寒时节统一收容乞丐，以便救济。宋徽宗时期（1100-1126年）更是为了粉饰太平，设置大量的安养院，但制度的执行力

度很差。繁荣社会背后的危机被画家暗示出来。

内城闹市的十字路口，除了商贩和车马外，还有一些身着长袍、头戴幞头的士大夫阶层人物。其中最引人注目的是一个僧人和两个士子穿着的人正在街上交谈。士子身旁跟着两个书童。这一现场使人联想到晋唐以来的三教合流。所谓"三教"，即佛、道、儒三教。自从东汉末年，佛教传入、道教出现，儒家便开始与佛教、道教的思想发生互动与关联。中国文化中自带的包容性促使三者的思想开始突出自身的特点，并逐步紧密结合。从隋代以来，帝王时常举办相关的三教辩论。官方的支持使得三教在术语、思维、理论框架上日益靠近。特别是宋代以来，朝廷与帝王致力于促进三教的合流，推动中国古代哲学思想发展到了全新的阶段。

画家虽然没有将佛、道、儒三教的人物全部画出，却也向我们展示了时下社会文化的一个走向：僧人频繁与士大夫接触，喜好作诗，利用诗词来彰显佛理；而士子们也借助佛教思想来重新认识政治、认识世界。例如，北宋著名僧人佛印（1032–1098 年）就与苏轼（1037–1101 年）、苏辙（1039–1112 年）兄弟经常一同诵诗、谈禅。

来自远方的客人

在他们身后不远处有一个行脚僧人。他背着一个竹篓，内里可能装着经书，外边插着一根手杖。竹篓的手把向后弯曲，上面装有一个斗笠，可以遮风挡雨。所谓行脚僧，指的是僧人以游历形式来参学的一种修行方式，他们或拜访名师，或自我参悟，或者择教化他人。

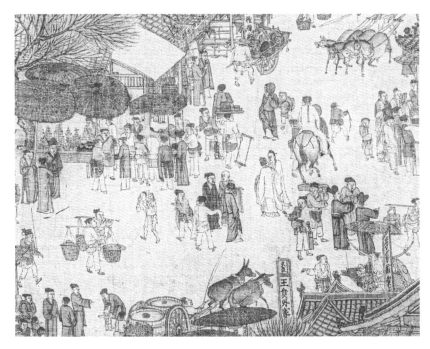

✕ 内城闹市十字路口中的士大夫与僧人

汴京不再仅仅只是一个政治王朝和经济中心，它还是各种文化聚集的交流中心。之所以说汴京是文化交流中心，需要把目光放到画面的城楼之下。一队骆驼载着沉重的货物，缓缓穿过城门。走在最前方的牵驼人乍一看与周边人没有区别，实际上长相完全不同。他有着突出的颧骨，深陷的眼窝，高耸的鼻梁，显然区别于周边脸庞较为扁平的汉人形象，可能是胡人。过去随着丝绸之路的通行，骆驼、胡人开始被中原汉人所认识。唐代至五代的墓葬中出土了许多胡人俑和骆驼的形象可以说明此点。但实际而言，生活在首都中的胡人大多代代与汉人通婚，在文化身份上早已认定自己是汉人。根据荣新江学者的结论，此处的胡人很可能是东京城内的胡族居民。其在画面的出现反映了宋人对唐代西域胡人的遥远历史记忆。

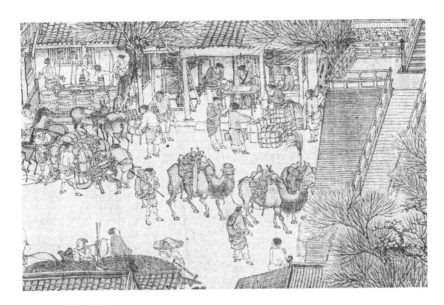

✕ 穿过城楼的驼队

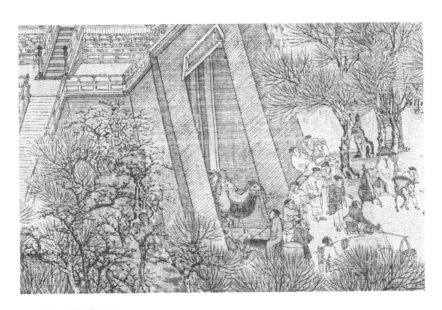

✕ 来自异族的牵驼人

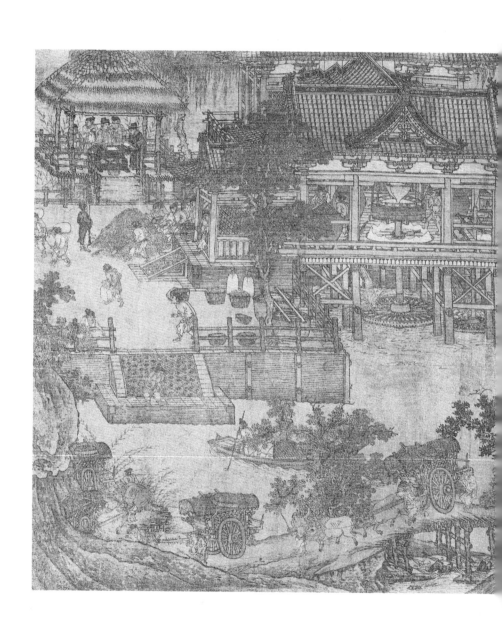

第二章

"清明上河"
背后的北宋王朝

《清明上河图》作为中国艺术史上的巨作，汴京郊外的乡村风光、繁华而忙碌的汴河沿岸、雄伟的虹桥、沿途的建筑、巍峨的城楼、热闹的商铺、熙攘的人群……全部都在画家的笔下被细致地勾画出来。当人们展开图卷时，能够产生强烈的直观艺术感受。同时，它也成为中外学者研究中国古代城市——汴京的重要材料。

清明上河图　风俗画里的中国绘画史

PART 01

汴京——新生的都城

有关宋代都城汴京城的历史面貌的素材，最为人所熟悉的，一是孟元老（？–1147年）的《东京梦华录》；二是张择端（1085–1145年）的《清明上河图》。两者代表了文字与图像的共同"合作"，为古今中外的宋史研究解答了许多问题。那么，作为《清明上河图》的重要场景，汴京和汴河究竟在历史上扮演了什么样的角色？

✕ 宋·孟元老《东京梦华录》（书影）清文渊阁四库全书版

汴京：建于"水系"之上的都城

汴京，即如今的河南省开封市，作为七朝古都，古称"汴州"。最早建都于此的是战国时期（前475-前221年）的魏国（前403-前225年），称作"大梁"。魏国之所以选择大梁建都，最重要的原因是魏国将黄河引入河南境内，利用黄河水来滋养中原的田野。更为深远的影响是，魏国就此开发了一条沟通黄淮两大水系的运河，名为"大沟"，并将大梁放置在这条运河的中心点上。原本，只要这条大运河不消失，大梁必能借其迅速发展繁荣起来。可惜的是，秦国（前770-前207年）攻打魏国，秦将王贲（生卒

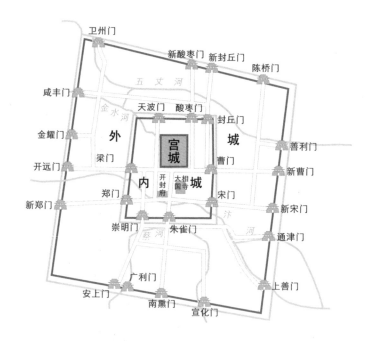

╳　北宋汴京城平面图

年不详）看出大梁地势较低，便掘开城边的大沟河堤，借大沟之水灌入大梁，使城墙坍塌，致魏国灭亡。尽管后来的朝代也相继在汴京挖掘了东南走向的河流，但并非同一河床。直到隋朝（581-618年）开凿济渠后，引黄入淮，南北交通大动脉重新形成，汴京才开始有了转机。这便是汴京在中国历史发展中的重要水运意义。

汴京的另一项重要性在于它的军事位置。唐朝时期（618-907年），汴京称为"汴州"。作为重要的藩镇之一，河南节度使、汴州都防御使、永平节度使、宣武军节度使等先后将各自的治所设置在此。安史之乱（755-763年）后，北方的藩镇陷入了混战与割据，宣武军将十万兵马陈设于汴京，掐住了中原的咽喉位置，阻拦祸乱。汴州也为同样地处北方的长安输送了无数的重要物资。唐建中三年（782年），朝廷更是以汴州为中心把控着汴河漕运。于是，汴州成为当时的交通中心和唐王朝的生命线，大量商人来到汴州进行贸易，即便是战乱年代，汴州的经济仍得以发展。伴随着商业的迅速崛起，各地的商货也带来了各地的风俗文化。汴州逐渐融合了南北两地的特色。

进入五代（907-960年），梁朝在汴州建都。后晋、后汉、后周也纷纷定都于此，周世宗柴荣（921-959年）更是为汴京乃至北宋的建立奠定了基础。后周时期的汴州城已经适应不了都城的需要，许多政府办公区域过于狭小，涌入的大量人口也无安置之所。于是，柴荣便开启了对汴京的重新规划。他首先规划了一座汴京外城，拓宽街道，对相应的道路、坊巷都做出规划，并且对主干街道两旁的坊墙进行拆除，种植树木，搭建凉棚，挖掘水井，使汴州焕然一新。

公元 960 年，赵匡胤（927 - 976 年）发动陈桥兵变，建立了宋朝。考虑到洛阳的军事地理位置，"东压江淮，西挟关陇，北通幽燕，南系荆襄"，

堪称"天下之中"，赵匡胤心中的新都首选是洛阳，汴州并不在其考虑范畴之内，因为汴州地势过于开阔，无山岭险阻，不利于攻防。但赵匡胤的设想遭到了朝臣的强烈反对，反对的原因一方面是长久的战火后，洛阳早已破败不堪，另一方面则是汴州在水运交通上的卓越地位和经济潜力。最终赵匡胤下定决心，以河南汴州为首都，称为"东京"。北宋王朝（960–1127年）的历史就此展开。

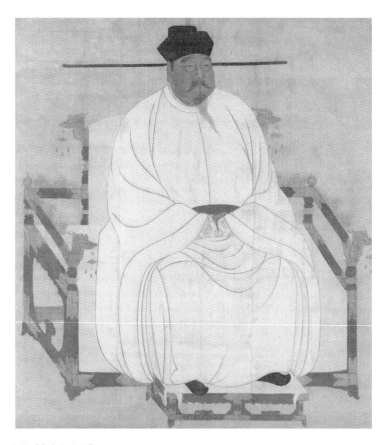

✕　佚名《宋太祖坐像》

坊制与夜禁，制约城市经济发展的两大因素

伴随着阵阵吆喝声，汴京逐渐从清晨醒来。街上的摊贩、食客、酒家、商贩、运货人都各归各位，一天的活动开始了。在汴京，无论走到哪里，都有商业的影子。许多人在街边搭起棚子做生意，连商铺也会搭建棚子来揽客。街道两旁楼阁林立，城市的每个角落都有着各自的活力，究竟这种活力是如何产生的？它给汴京又带来了什么？

众所周知，隋唐将都城定于长安。隋唐的统治者为了方便对都城的管理，使用了一项城市规划制度，即"里坊制"。里坊制，顾名思义，是指以里坊作为居民的居住单位来进行管理的一种制度。"里"，也称为"坊"，是指城市的基本组成单位，早在先秦时期就已经存在，西汉时长安城被划分为160里，此后里坊制度日益完善，到隋唐时期的长安城达到鼎盛。

实行里坊制的城市，全城整齐划一，犹如棋盘一般被划分为一个个格区。在城市中，统治者实行了几项规则：第一是坊市分离制度，"坊"为居住区，"市"为交易区，实际就是按照功能严格区分各块里坊的区域。坊、市之间设立了围墙，墙的四周建有通往不同坊、市的门，普通居民和中下级官僚不可以临街开门。坊、市有了围墙，就像在一座大城中分割出了一座座小城。例如，长安有108坊，东、西两市，形成了一个大城套小城的格局。就如《木兰辞》里所说："东市买骏马，西市买鞍鞯，南市买辔头，北市买长鞭。"每个市都有相应的售卖品类。长安的108坊中，仅有的东西两市，就占据四个坊的面积，这从侧面反映了城市经济并非当时都城所看重的发展部分。

另一个限制城市经济发展的规定，就是"夜禁"。宋代以前，为了安全管理城市，统治者实行"夜禁"。"夜禁"从日暮开始到五更以后才结束。最

× 唐长安城平面图

初，朝廷派官吏在各个街道、坊市进行传呼，代表夜禁的开始。后来考虑到靠人与人之间的声音传递会有时间差，朝廷设置了街鼓，改用鼓声来进行提醒。各个城门、坊门和街道角落都有相应的卫兵看守，检视城内的安全，而各个坊市的大门都会落锁。如果在夜禁开始后还未返回居所，没有特殊原因便会被视为违反夜禁，将被处以笞刑二十下的处罚。

里坊制和夜禁的结合实际上是一种城市空间管控与时间管控的完整结合，再加上相关律令的实行，共同强化了城市管理与盗窃防范。但问题也随之而来，这些制度给市民生活、生产和人际交往带来了诸多不便。于是，随着城市经济的发展，唐代中期以后，长安城内侵街建房、坊内开

店、开设夜市等破坏里坊制的行为相继出现。

　　按照里坊制的实行要求，街市的街道是禁止侵占的。但是"侵街"的现象从唐中期之后就屡禁不止，有建造延伸的凉棚，有跨越界限建造的房屋。随后，夜禁也频遭破坏，早上提早开门、夜晚延长关门时间等现象开始出现。坊内的居住区也出现了开店的现象。各个店铺冲破了原本为"市"所建造的围墙，渗入坊内。例如，长安城永昌坊有茶肆，内延坊有玉器和珠宝店铺，常乐坊出现了酿酒店等。

　　可以说，里坊制的崩溃在唐代长安城早已埋下了种子。伴随唐朝的灭亡、政治中心东迁，到了宋代，汴京成为这颗种子破土、开花、结果的沃土。这是汴京向"新型都城"迈进的重要阶段。

汴京："新型都城"的诞生

　　五代末年到北宋初年，汴京开始了它的"革新之路"。在后周柴荣拓宽街道之后，宋代的汴京已将临街的坊墙拆除，允许居民临街修建凉棚、搭建楼阁，实际上就是准许临街开店、面街而居。尽管北宋初年，宋太祖（927-976年）曾经试图恢复过往的里坊制度，但历史显然不会因此而倒退。北宋真宗（997-1022年）、仁宗年间（1022-1063年），汴京街道两旁的"侵街"现象日益严重，大街小巷遍布各色邸店和酒肆。城南的汴河沿岸，正如《清明上河图》中所画，早已形成独特的商业区，这或许也是北宋第一条"购物街"。《东京梦华录》记载的各种城市面貌正是北宋中期至北宋末期这一阶段的场景。坊墙的破坏结束了坊、市分离的格局，促进了坊、市

合一。交易区扩大到全城的各个角落，城市开始真正地敞开。过往的"夜禁"规则基本被废除，意味着传统的市场管理模式已经失效。原来集中的"市"失去了过往的作用，转变为刑场。

这种新型的城市规划制度被称为"街巷制"，这一制度的形成受益于商品经济的巨大推动。它冲破了种种阻力，实现了自身的发展。"夜禁"的废除反而造就了繁荣的夜市，汴京城内的朱雀门、龙津桥一带成为夜市的代名词，而有些街道甚至通宵不息，无论风雪都照常营业，甚至出现了专门的"鬼市"，直到天亮才停止。

有趣的是，古老的寺庙也紧跟潮流，加入了商品经济的队列之中。汴京著名的相国寺也成了一个巨大的瓦市。"瓦市"，又称瓦舍、瓦子，指在城市的空旷之地形成的交易市场。瓦市中通常设有数量不等的"看棚"，也称

× 大相国寺

之为"勾栏",即四周用绳网围起来的简陋表演场地。大量的杂技、说唱、杂剧等卖艺人,都会在"看棚"进行表演。每个表演结束或达到高潮时,便会有人向观众收取费用,收完费用继续表演。表演时通常也会有摊贩售卖产品。每年四月初八佛生日、六月初六崔府君生日、六月二十四神保观神生日,以及寺庙举行庙会的时候,都是瓦市的开放时间。

在许多传统习俗节日的基础上,还逐渐发展出了自身独特的市场文化,如正月十五元宵节前的灯市、五月初五端午节前的鼓扇百索市、七月初七乞巧节前的七夕市等。这类与节日相伴而生的市场几乎每月都有,场面极其热闹,产品也极为多样,甚至同城之中有十几个交易点,这正是城市繁荣的一个剪影。

╳ 宋·佚名《杂剧打花鼓图》。画中表现了两位杂剧演员互致义手礼,身着白衣头戴鲜花的是"副末",而女扮男装、腰系包袱的是"副净"。

沿街高楼拔地起

除了"侵街"的合法化和夜禁的废除，街市中楼阁的普遍出现也是城市新面目的一个表现。过往为了维护里坊制，朝廷是不允许城中宅院、商邸再建造宅院的。直到后周时期的周世宗废除了这一禁令，民众才开始建造阁楼。北宋汴京城自不用说，欢门的出现便是最好的佐证。细看《清明上河图》，大量的酒店、邸店都沿街建高楼，装饰更是华贵繁复，店家用尽浑身解数来吸引过往行人。

过去的隋唐长安城不仅规定了坊、市等功能区的设立和区别，也规定了各类人员居住的地方。各类办公机构都集中于皇城之内。不仅皇城与平民有区别，官员和民众也有清晰的分居界限。这种区分背后的原因不仅仅是贵族阶层对权力的严格把控（科举制在隋唐时期依旧只对贵族后代开放），也意味着社会阶级间依旧是固化状态。不过，这种固化现象在宋代被打破。

伴随着城市建设禁令的消除，"官民混居"成为北宋汴京城的巨大特征。从城市设置来看，北宋汴京城除了将中书省、都堂和枢密院保留在皇城内，其余众多的中央机构都被安排在皇城前的街巷之中。北宋的官员也散居于汴京城各处，有住内城的，也有移居到外城的，甚至有搬到新城外的。为了这些官员上朝之需，内城门也提早了开门时间。

此外，防火制度也是汴京城的一大突破。里坊制和城市的严格规划对于火患是一种有效的抑制。但宋代城市的格局变化使街道拥挤，铺面林立，一旦失火，后果不堪设想。北宋初年的汴京经常发生火灾，朝廷为了防止火灾成立了专门的防火队。根据《东京梦华录》的记载，汴京每个坊巷相隔三百步左右，即设立巡捕屋一所，每所五人，夜间巡逻。城市的高

处也设置有望火楼，方便官吏眺望城中情况。望火楼下配有相应的官兵，以及水桶、洒子、铁钩等灭火工具。一旦出现火情，全军能迅速出动，官府、行人都会参与扑救。这一制度也成为后世城市救火队的先河。

宋代，汴京府的官员们还会对城市的街道景观进行管理。为了防止过度的"侵街"现象，官府在街道两旁设置了"表木"作为标识，警告一旦侵占街道，就会被强止拆除，甚至规定了侵占街道的人要受杖刑处罚。同时，朝廷也规定临街的民居、商铺不许向街道排放污水等。由于汴京的风沙较为严重，路上常常堆积大量的灰尘，有碍景观和居民的生活，为了官僚和贵族出行方便，朝廷便命人在风沙天气手持水罐子沿路倾洒，压制灰尘。虽然并非为全民设置，但它依旧带有近代城市的道路管理雏形。北宋政府对城市景观的维护还涉及汴河的河岸。每年政府都定期加固河堤，防止涝灾，规定在相应的街道两侧都要种植榆树和柳树，同时鼓励沿岸居民自行绿化。汴京的城市环境因此有了巨大的改善。

宋朝的慈善事业

北宋时期的汴京沿袭了前代的福利慈善事业，设置了福田院，专门收养孤寡之人。但宋代初年，东西两院实际仅收养了24人，名不副实。即便后来又增加了南北两个福田院，各自有50间屋子，能收留300人，一共也只有1200人的容量。因此大部分城市贫民都是依靠官府临时性的救济，而非福田院。每年冬天，天气严峻，饥寒交迫，饿死之人并不少。北宋末年，汴京府为了改善这一情况，又增设了各类慈善机构，如居养院、安济

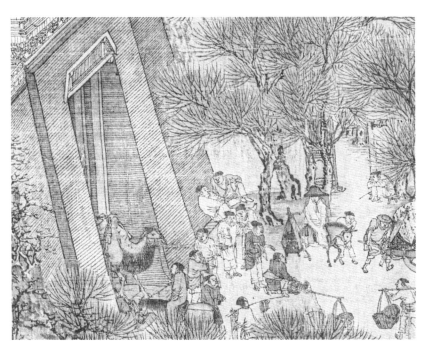

坊等。入住的贫民每天都有定量的粮食分发。这些机构同时也收留一些弃儿和孤儿，雇用乳母来照顾孩子。

同时，这些慈善机构也负责为贫民看病供药，对于无处安葬的死者也会给予一块葬地。只可惜，整体的慈善事务在具体执行时面临着许多困难，财力有限使其事务断断续续，最终成为朝廷的遮羞布。《清明上河图》中的乞丐也揭示了这一点。但值得肯定的是，这些在过去由寺院僧人所执行、管理的事务，在北宋时期已经开始有了官方的介入，这是一个良好的开端。宋代朝廷在更大程度上帮助城市民众改善生活，是人类文明史的一项进步举措。

此时，汴京逐步形成了近代都市的面容，是世界城市史上一个具有

重大意义的历史拐点。城市功能的规划、商品经济的推动、防火制度的设立、城市景观的管理、慈善事业的展开等都是汴京城与众不同之处。它的城市公共建设和管理制度成就了"新型都市"之名，在世界上可谓独树一帜。

PART 02
百姓撑起的国际都市

北宋汴京城市管理新制度的实施，不仅作用于城市经济的发展，也催生了一个新的城市主体——市民阶层。唐以后，虽然里坊制度逐步崩溃，坊市之间的围墙被拆除，但是"坊"依旧是宋代城市行政管理领域的最基层单位。过去的"良民""贱民"户籍身份划分消失了，代之以通过居住地在外城还是内城来划分居民的性质，即"乡村户"和"坊郭户"。"坊郭户"就是城市中的非农业户口，他们不需要从事耕种等农事，可以选择从事其他行业获取生计。随着商业的发展，"坊郭户"成为一种由官方认定的户籍类型，标志着城市"市民阶层"的形成。

市民阶层的兴起

所谓"市民阶层"，指的是脱离了土地和农业生产，定居于城镇之中从事工商、文化等各种行业生产、贸易或服务的民众。不同于欧洲中世纪后期的城市市民阶层，宋代的市民阶层并非纯粹的私营工商业者，他们之中

包括地主、士人、官吏、农民等身份，共同构成了市民阶层的主体。之所以会出现这种情况，根本原因在于社会阶级的流通。在欧洲中世纪（476-1453年）时期，血统是社会阶级的基石，每个人的身份出生时便已注定。因此，欧洲中世纪后期的市民阶层通过影响竞选或者参与城市财务来介入政治生活，这也为后来欧洲的近代革命埋下伏笔。但是宋代一方面得益于科举制的彻底放开，平民百姓可通过读书、科举来改变自身的命运，社会阶级不再是固化的壁垒，实现了流通，他们可以同时拥有多种身份，互不冲突。另一方面，朝廷对工商业的介入也开启了各类人群得以进入上层阶级的通道：官员管控相关贸易，商人参与货品售卖，工人、农民生产产品。此种流动也带动了社会的发展。

从历史发展来看，城市是人类进入文明社会的重要标志。城以载民，市以易物。自从城市出现以来，统治者便一直处于主导地位，左右着城市的建设与运营，而普通民众则处于被动地位，时刻受到城市统治、管理阶层的严格约束，无论是出入城区还是入市交易皆不得违反相关规定。这种城市管理古今中外都是一致的。马克思（1818-1883年）最早提出了"市民社会"的概念。在他看来，"市民社会这一名称始终标志着直接从生产和交往中发展起来的社会组织，这种社会组织在一切时代都构成国家的基础以及任何其他的观念的上层建筑的基础"。

虽然我们并不能完全以现代社会的定义来评判中国古代是否存在真正的"市民社会"，但毫无疑问的是，市民群体在北宋的城市中是存在的。随着商品经济的发展、城市制度的变化，市民阶层逐渐兴起，他们成为汴京城居民的主要组成部分，最终推动整个城市的全面革新。

市民阶层带来的社会活力

北宋汴京市民阶层的形成也经历了长期的积淀。从五代开始，统治阶层就大力鼓励工商业的发展，甚至朝廷官员也纷纷投资相关的商业贸易，从而获取巨大的经济利益。历代统治者也借助了汴京城的水运之

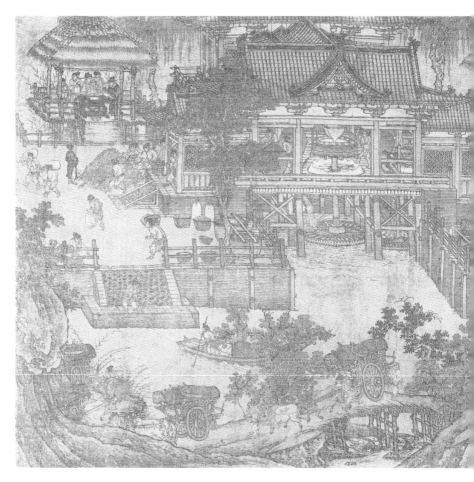

✕ 五代宋初·卫贤《闸口盘车图》。该图描绘了一座官营水磨。水磨经济在 10 世纪下半叶蓬勃发展，是北宋朝廷重要的税收来源之一。

便，采取各种措施促进区域间乃至海外商贸交流。后梁（907-923年）设置了"回图务"便于茶马交易，后晋（936-947年）、后周（951-960年）也先后下令不得阻碍往来商旅，甚至以免税政策来促进各地贸易，促使商人阶层不断壮大，进一步推动了市民阶层的形成。

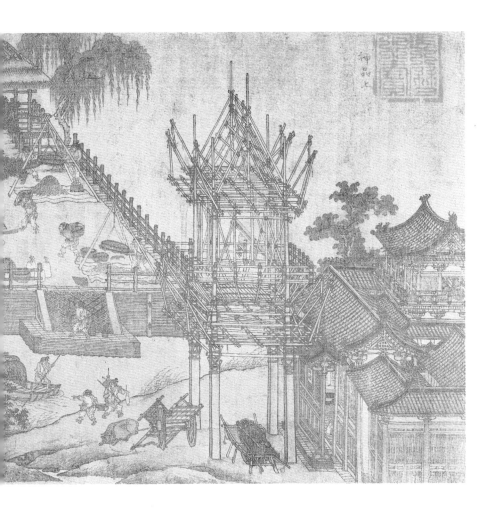

进入宋代以后，城市管理制度发生转变，允许临街设店，放宽店铺建筑等级限制，拆除坊墙，取消夜禁等，都为工商业贸易营造了史无前例的宽松环境。当时的汴京也被称为"八荒争凑，万国咸通。集四海之珍奇，皆归市易；会寰区之异味，悉在庖厨"。全国乃至世界各地都与汴京有商贸往来。

整个北宋都城遍布肉铺、鱼行、果子铺、牛行、马行、竹木行、纸行、茶行、米行、面行、纱行、金银铺、酒店、邸店等，可谓衣食住行无所不包，这一点在《清明上河图》中也是体现得淋漓尽致。商业的多样化带动了手工业的繁荣，官营手工业从业者超过了10万人，其中酿酒更是因为官方垄断了酒曲的制作与买卖，聚拢了大量的工人。

"瓦市"则是汴京娱乐业的一个侧面。当时的汴京瓦子、勾栏多达五十余处，每处都可容纳数千人，曲艺、杂技、傀儡戏、皮影戏、口技、相扑、耍猴等各种娱乐活动轮番上场。城市史学者薛凤旋感叹："这些媲美现代西方城市迪士尼、华纳片场的大型主题公园的场所，开创了世界城市史上大众娱乐基建的先河！"

毫不夸张地说，汴梁城的每个角落、每个行业、每个店铺都活跃着普通市民的影子。据推测，当时汴京府官吏占全市人口的23%，工商从业者20万，占比33%，文艺类人士占从业者的比例达10%，符合市民阶层的人数将近70万人。从数量而言，市民阶层无疑拥有着巨大的能力，他们改变着整个城市的精神面貌，使它更加活力十足、魅力四射。

市民阶层的兴起不仅是城市发展的重要转折点，同时也推动了北宋王朝的经济发展。数据显示，北宋中期，朝廷的主要税收来源不再是农业，而是工商业。这种情况自宋朝以后直至清末才再次出现。

英国著名经济史学家安格斯·麦迪森在《世界经济千年史》中写道：

"早在公元10世纪时，中国的人均收入已经是世界经济中的领先国家。"根据他的测算，按照1990年的美元基准，公元960年后中国的人均GDP为450美元，到宋代末年达到600美元。而同一时期的欧洲，人均GDP仅为422美元。也有学者估算了北宋在公元1000年的GDP总值为265.5亿美元，占全球GDP的23%，人均更是达到了2280美元。即便是英国在工业革命之后的1800年，人均GDP也只有1250美元，仅为八百年前北宋的一半。所以，北宋毫无疑问是当时世界经济最为发达的国家。

正是市民阶层发挥了重要作用，才使北宋在文化、经济、思想各个方面都登上了比过往任何朝代都更为辉煌的高峰，也为传统农耕社会带来了新的活力，使汴京成为当时世界瞩目的城市之一，无愧"国际都市"之名。

PART 03
汴河，汴京的生命线

　　"清明上河"，为何要在清明上河？上的什么河？河的作用是什么？这需要回到宋代汴河才能解答。

　　之所以当今学者会认为画面中的河为汴河，是因为《清明上河图》画作中有大量的金代题跋。从时间上来说，与北宋最为接近的是金代，而对于金代题跋的辨认显然提升了这幅作品的可信度。画面的前半部分花了大量笔墨来描绘汴河景色、交通场景和沿岸经济，让观者能非常直观地感受汴河与汴京之间的内在联系。

　　汴京坐落于黄淮平原的西部边缘，此地地势西高东低，北隆南伏。因此，自然形成的河流都是从西向东或是向东南流去。当汛期来临，黄河涨潮时，河水便借由这一地势发展成黄河的支流。所以自古以来汴京便利用黄河和它的支流水系进行交通运输，从而成为南北交通的汇合点。汴河的开凿使汴京在原有的基础上连接了南北水系，全国各地的物资都纷纷借由水运输送到都城，国外商品也可借由汴河进行流通。以汴河为首的都城水系使拥有百万人口的汴京不再有饥荒之虑，经济贸易迅速发展。居住在汴京的人们享受着来自全国各地的美食，观看着多样化的曲艺表演，购买着来自世界各地的商品，生活好不惬意。

由于汴河的运输量巨大，往来舟船、客商络绎不绝，沿岸又是经济比较发达的地区，因此汴河一线形成许多临河交易场所，被称为"河市"。其中最为繁华的便是汴京的河市。汴京的商业区有"南河北市"的说法，即城市南半部最为繁荣的地区是汴河沿岸地区，城市的北半部则是以马行街、潘楼街和西市周围地区最为发达。在河市的发展过程中，河岸空地被充分利用起来。停船的码头、存放货物的堆垛场、房廊、水磨、茶场等各种摊铺在临河交通便利之地开设。

汴京最大的交易市场——相国寺便濒临汴河。寺前的相国寺桥是东河船与西河船的重要码头，是河市交易的一个重要场所。据《东京梦华录》记载，相国寺每月开放五次，开放日人潮汹涌。寺院的石门上雕刻有珍禽异兽，寺庙庭院中设有露天摊位，用彩色的幕布隔开。售卖的商品包括生活用品、武器工具、时令水果等，还包括如头面、簪子、帽子、花朵等颇受女子欢迎的饰品，此外还有售卖古玩、书籍、图画甚至是药材等的摊位。

汇集四方美食的都城

饮食业无疑是汴京最为闪耀的一面。汴京人口众多，粮食需求也随之上涨，稳定的粮食来源是城市得以发展的重要基础。汴河发达的运输是保证粮食充足的前提。汴京地处北方，人们的主食包括小麦、小米和大豆之类的农作物，但因汴京汇集了来自全国各地的官员、商人，东西南北，众口所需，因此一些南方的主要粮食作物也是汴京城所必需的。

饮食业在北宋汴京城中极为发达。根据史料记载，城中不仅有大大小

小的酒店供人消费，即便路边的商贩也有自己的拿手菜。汴京的饮食业甚至形成了行业服务条例。酒楼中负责酒饭的厨子被称为"茶饭量酒博士"，小伙计被称为"大伯"，斟酒换汤的妇人被称为"焌糟"，上前供奉果子的被称为"厮波"。客人进店有固定的迎客流程和话术。小本经营的小店也各自拥有自己的看家本领。文献中记载了许多以单一物品获得名气的食品店，例如：乳酪张便是一家因制作、售卖乳酪而扬名的小吃店。除此之外，汴京还有来自全国各地的菜系，如川饭店、南食店等。由于南方江淮、川峡地区的人们大量涌入都城并常驻，因此带动了此类风味的兴盛，汴京城中无论是北方食品还是南方佳肴都十分普遍。

为了照顾来自不同地方人群的口味，当时的汴京城汇集了天南地北的食材，如假鼋鱼、决明兜子、假河鲀、蛤蜊、螃蟹、紫苏鱼等海产品，还有假野狐、金丝肚羹、石肚羹、獐子等山珍。除了主要的饭店和酒楼，还有许多小食店贩卖时令的零食，经营得有声有色。汴京城的水果、点心也是各种各样，大江南北的特产都汇集在汴京城，干货有核桃、梨肉、梨干、胶梨、旋炒银杏、栗子等。相当多的店铺都深谙什么时候应该卖什么样的水果，江西的金橘、温州的柑子、福建的荔枝、南方诸地的橄榄等在汴京城都有售卖。店家也开始有意识地包装自己的商品。这些都得益于汴河便利的水运。

丰富的宋代娱乐活动

人群的聚集除了刺激饮食业的发展，还促进了娱乐业的发展。借由汴

京河市的繁荣，大批以出卖技艺为生的"河市乐人"云集于此。在宋代之前，没有专门的演艺场所，卖艺之人往往只是在路边随便找一块场地，用木棍栏杆之类的东西将自己的表演场地与观看者隔开，使自己可以不受干扰地表演。后来，有些地段逐渐变成了卖艺人的固定表演场所，越发区域化和专业化。北宋时期，这些相对固定的演出场所逐渐搭起了户棚或房屋，最终形成了瓦子，也就是勾栏。后来瓦子逐渐增加，艺人们开始聚集

× 宋·佚名《杂剧卖眼药图》。右边的老者一手指着眼睛，表明是患有眼疾的买家。而左边带有眼睛装饰和挂满药膏的少年应该是卖药者。

在一处，同时也吸引了更多的看客。商人看到商机之后，便在瓦子中间建立商铺，售卖各种商品。于是集合了歌舞、杂技、说书等娱乐活动的瓦子和交易售卖的集市便结合为一体，称作瓦市。相国寺瓦市便是如此。

北宋的瓦子表演种类十分丰富，如果遇到颇有名气的表演者，都城众人往往会慕名前来。尽管瓦子并非一定建于河市周边，但是最大、最繁华的基本都集中于此，因为在河道穿梭的汇聚之处，更容易聚集人气。汴京发达的商业吸引了四面八方的商人、手工业者，甚至还有游学的、求取功名的士人们。这些流动的人口为商业发展注入了动力，也是勾栏瓦子形成的重要原因之一。

除了饮食和娱乐，其他行业也依托水运兴旺起来。比如北宋汴京人饮茶之风盛行，城内遍布各类茶肆茶楼，因此京城对茶的需求量十分巨大。同时，汴京还是向西北地区转运茶叶进行边境贸易的中转地，因此商人们会从江淮、湖北、福建等茶叶产地，依靠汴河水系把茶叶运到京城。除此之外，精美的手工业品也受到开封人的喜爱，如抚州的莲花纱、两浙的漆器、南方的瓷器都被皇亲贵胄、豪族世家大肆追捧。这些商品很大部分也是靠水运进入北方市场的。

连接海外的宋代水路

国内贸易繁荣的同时，海外贸易也未落下风。北宋时期，中国和西方国家的海上交通已经开始通畅，与日本、东南亚诸国乃至阿拉伯地区国家也都维持着频繁的贸易活动。海外贸易的突出表现在于对外港口的增多、

商品数量的增加和贸易利润的提升。北宋朝廷建立了专门开展对外贸易的机构——市舶司，同时制定了相应的贸易条款——市舶条法。对外贸易的形式主要有两种，一种是朝贡贸易，另一是市舶贸易。前者是大宋朝廷与海外各国间的官方贸易，后者则是大宋商人们以私人身份在海上进行的贸易。借由这两种贸易，北宋海上贸易尤为发达，不仅是民间，北宋朝廷的财政收入也颇丰。

海外贸易和水上运输网络的建立促进了北宋造船业的迅速发展。高超的造船技术为从事海上、水运贸易提供了便利的运输条件。与此同时，海船上指南针的配置使船员能够准确测定航海方向，大大提高了航海的安全系数，也降低了海运的损失。当然，北宋时期从事海外贸易的主要力量还是开展海外贸易活动的商人，海商群体在此时已经形成。

航海事业和海外贸易的发展使大宋不断引进海外商品。汴京以其政治、经济和文化中心的特殊地位成为异域产品的主要交易地。当时，汴京主要的水上商贸交通路线分为对内和对外两个系统。对外系统有三条：东北方向由广济河向登州、莱州等港口前进，同高丽等国进行贸易；西北方向是从汴河进入黄河，再通过丝绸之路同中亚各国贸易往来；东南方向则是通过汴河南下，连接其余运河到达沿海港口，与日本、东南亚诸国联系。对内系统实际也是依托汴河建立的：大食国的藩客会携带珍珠沿河北上，进入汴京；日本的折扇借由高丽使者带入都城；各类香料、犀象则从广南地区进入。

以汴京为中心的交通网络依托于水路而生，水运系统的影响不再限于国内，而是与海外贸易相连，进入世界交易网络，中国的商品因此远销海外。

PART 04

漕运——国家之本

漕运是古代借由水运调配全国各地粮食的官方运输。北宋初年，朝廷以首都汴京为中心建立了漕运四渠：汴河、惠民河、五丈河和金水河。而汴河处于北宋漕运体系的首位，是北宋政府的水运命脉。

粮食，漕运之最大宗货物

在北宋的统治范围内，江淮、福建、两浙、荆湖、四川、两广的粮食都会通过汴河的船只运至京师。这些粮食一部分是军粮，一部分是为了充实京都的粮食储备，稳定物价。北宋在建国之初就立下了相关的漕粮额度，汴河渠道每年可以调配、运输600万石（约31.2万吨），广济河62万石（约3.22万吨），惠民河60万石（约3.12万吨）等。在这些渠道中，汴河的运量是最为稳定的，而广济河和惠民河变化较大。广济河在最开始时运量并不大，随着河道的疏通逐步稳定，慢慢地定额到62万石。惠民河的运量大多时候只能达到20万石（约1.04万吨）。因此，汴河的运输量也是其受重

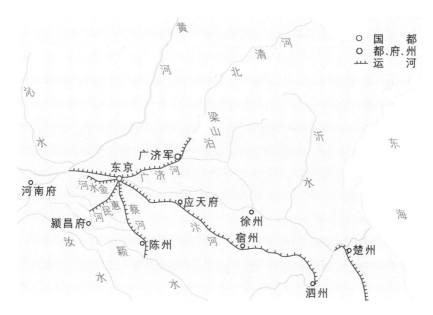

※ 北宋漕运四渠地图

视的一大原因。

北宋朝廷为了鼓励商人帮忙运粮，对于粮食的运输政策较为宽松。商人可以用运送粮食的凭据换取茶叶和盐的凭据，进而从事茶叶和盐的买卖活动，因此商人对运粮极为积极。而这一政策实际上也是以北宋发达的水运体系为基础的。

宋廷为了漕运，常年投入汴河运输的纲船数量为6000只，一只船每年大致可运1000石（约52吨）货物。神宗时期（1067–1085），朝廷又建造了300艘浅底纲船。浅底纲船吃水浅，是为适应汴河水深仅五尺余（约1.7米）的河段设计的。宋代所谓的纲船，即按船只数目或载重量组成运输船队，每一队称为一纲。纲船常年往返于南方和汴京的千里运输线上。专职于汴河漕运的纲船在北宋初时每年往返三次，后因运输的粮食无法满足京师人

口的需求，改为每年四次，之后便一直延续此制。

为了保障漕船的运输速度，朝廷曾经采取过一些优惠办法。例如北宋纲船有明文规定：一是不许驻停，二是不许税场检税。不中途检税，不仅保证了行船的通畅和速度，也便利了船工、水手借由纲船帮忙运送一些商品，赚取钱财，图点小利，这种做法一定程度上改善了船工的生活，也从一个侧面维护了漕运的稳定。宋神宗年间，一些官员提出，严禁船工利用纲船携带私货贸易。船工原本薪水就很低，没有了挣外快的途径，生活困苦，不仅不愿意认真工作，甚至出现了盗取官粮官盐的现象，严重影响了漕运的正常运行，朝廷最终不得不又改为继续实行旧法。

茶盐，一样都不能少

北宋的漕船实际上并不只运送粮食，盐和茶叶也是漕运主要的大宗商品。就盐来说，它是人们生活的必需品，往往把控了盐业就掌握了国家的一条生计命脉。自古以来，朝廷对食盐都实行垄断性经营。炼制私盐要受到极重的刑罚。各地产的盐都需要听从朝廷的命令进行上贡、运输和贩卖。朝廷对各个地区的食盐运送量都有具体的规定。盐场一般直接设立在产盐地，并且设有盐监。朝廷对食盐生产者的管理也极为严格，不同时间段产盐的数量不一，如果数量达不到朝廷的要求，只能由食盐生产者补上。如果遇到特殊情况，朝廷也会有一定的优惠政策，例如历史上川蜀地区曾发生了灾害，皇帝便下诏减免了当地的盐税。

北宋实行的是盐转卖政策，即转般法。所谓"转般法"，是宋代漕运方

式之一，这一政策起源于唐代，即在漕运途中设置转般仓。较远地区的盐被运送至转般仓中，后装船转运至都城。这一方法可充分利用漕船的运输速度，提高食盐运输的效率。在转般法的基础上，北宋朝廷还实行了官盐划界的销售制度，即对盐的产地和供应区域进行划分，保障盐能够牢牢地控制在朝廷手中。即便供应区域较大，也能够利用转般仓加大供应的食盐量和加快运送的速度。

茶叶也是漕运的主要货物。北宋的茶主要分为片茶和散茶两种。前者基本类似于现代的茶砖，后者则是散开包装，方便拆卖。它们因为制作方式不同，价钱和用处也天差地别。片茶的制作较为精致，且味道好，一般都是富有人家或是贵族饮用，也是每年供应皇室的主要贡品。茶叶和盐同样十分暴利，因此官府也涉及了茶叶的交易。宋朝廷制定了相关的茶叶销售制度，当时的江南地区、两浙地区、巴蜀和福建都是产茶的重要地区。除上贡的部分，剩下的茶叶都由官府收购，再进行贸易。这些售卖给官府的茶叶被称为"食茶"。对于民间贩茶的商人来说，他们需要拿到官府的茶据才可以进行合法的茶叶交易。茶叶在民间很是流行，几乎和食盐一样被视为生活必需品。因此，即便获得茶据需要付出较大的代价，商人们依旧趋之若鹜，其根源在于茶背后的巨大利润。北宋的茶叶多产自东南地区，将这些货物运往京城和西北地区，最便利的方式莫过于漕运。茶叶原本仅是区域性的经济作物，在官方交通系统下逐步发展成全国性的商品，大大加强了南北地区的经济联系。

费尽心思的汴河水道

对于北宋人来说，汴河是"建国之本"。没有汴河，汴京就不可能被定为北宋的都城。没有水运交通，宋代的经济也不可能如此发达。因此，汴河的特殊地位使得宋廷在管理汴河方面格外重视。

汴河是通过引用黄河水而形成的运河，其水量约为黄河正常流量的三分之一。汴河的流量取决于黄河的流量。当黄河枯水期时，汴河就会关闭引流黄河水的闸口，以确保自身流量能供应船只的正常行驶。当黄河汛期到来时，河水会变得浑浊，导致汴河出现泥沙沉淀。因此每年冬季到来年初春的枯水期，朝廷都要组织劳力对汴河河道进行清淤工作。为保证汴河畅通，朝廷需要征调30万"汴夫"修整汴河河道。为了加快清淤的进度，确保汴河的正常行船深度，朝廷还会在河中竖立标有刻度的石板或石人，每年的清淤工作都必须清到标记处为止，从而保证河水在地平面以下，这种情况被称为"水行地中"。但是北宋中期以后，汴夫常常被借调他用，导致清淤工作不能有效完成，河床逐年抬高，甚至超过了地平面，被称为"水行地上"。到北宋中后期，汴京以东的汴河两岸河堤逐年加高，河床变宽，水流速度缓慢，最终使得舟船行驶不便。

从这时开始，朝廷开始多管齐下治理汴河，分别从源头、流域和汴口三处入手，尽其所能改善汴河的航行条件。

从源头来说，北宋神宗年间的通洛工程就是为治理汴河河道而制定的。为了扩大漕运和加强运输速度，朝廷决定不仅引进黄河水，还开凿了洛河的引渠口，用洛河的清水来替代黄河的浊水。但考虑到洛河水量不够，也需要混用黄河的浊水，才能保证汴河通航。这一工程实行之后，大大增加了汴河的水深，便利了航运。

从流域来说，汴河流域也是朝廷重视的治理方向。北宋仁宗开始，随着汴河的经济地位高涨，朝廷将保证汴河交通作为每年的重要任务来完成，并为此实施狭河工程，在两岸设置"木岸"，使河床束窄，水深加大，以改善航运状况。所谓"木岸"，就是用树枝梢头扎成捆状，捆捆相连，用木桩将枝梢捆牢固地设置在汴河两岸，防止河水漫延，也称作"束河"。使用的树枝大多是沿岸种植的柳树。当河道变窄、水流加速时，依靠水的流速就可以将泥沙冲走，一方面可减少河中泥沙淤积，有效地改善河道状况，另一方面可调整弯曲的河道，增加平直度，从而方便过往船只行驶。

从汴口来说，汴口指的是黄河水入汴河的河口。汴口经常因黄河的水势大小而变动，因此朝廷专门分派人手来控制汴口水势，在水流大涨的时候进行遏制，使水减小之后再进入汴河。但这种做法也有一定的弊端，使汴河的航运受到了严重的影响。朝廷还在汴河的重点河段设立水尺监控水平面，并派士兵看守，随时警戒，是为"防河兵"。除此之外，朝廷还设立了水柜，即在水源不足的区域用当地的天然湖泊或挖掘人工湖泊，储存汛期多余的水量，以便在枯水期补充汴河水量。

可以说，北宋年间，朝廷对汴河交通运输不敢有丝毫懈怠，负责的官吏更是战战兢兢，生怕出事。有时遇到汴河水大决口，皇帝甚至会亲临险区。宋淳化二年（991年），宋太宗就曾因汴河决口，率众官吏前往决口，视察灾情。

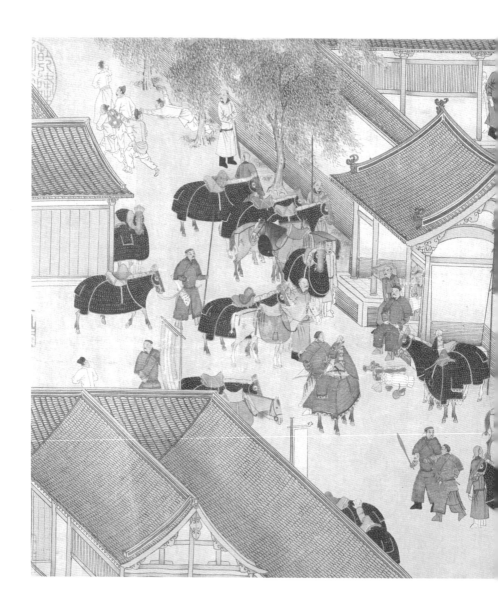

第三章

《清明上河图》
与中国风俗画

　　宋代是古代风俗画题材最流行和兴盛
的时期，《清明上河图》更是堪称其中的
典范和旷世之作。优秀的风俗画可以清晰
地展现时代风采和社会百态，它既像民间
的话本小说，又似动听的词曲歌赋，绘声
绘色地描述了百姓的生活场景。借助《清
明上河图》，不仅可以了解宋代市井生活，
也可以探究中国风俗画在历史舞台上的兴
起、繁盛与衰落。

清明上河图　风俗画里的中国绘画史

×

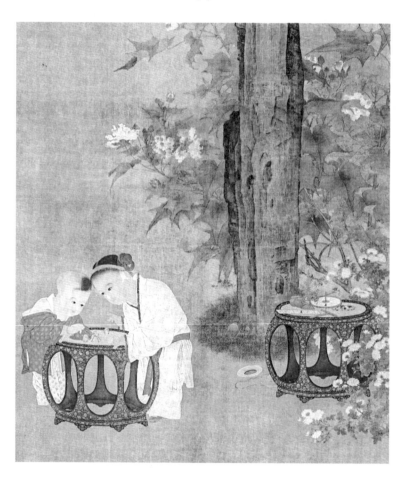

PART 01
宋代的风俗画潮流

隋唐以前，人物画一直是中国画界的主流，山水和花鸟大多作为图画背景出现。五代（907-960年）以来，山水画和花鸟画逐步冲破以往的束缚，发展成为独立的画科。尽管人物画日渐式微，但它也发展出了新的中国画形式——即在结合了建筑、山水等元素的基础上，着重反映社会生活和风俗景象的风俗画。

对于《清明上河图》来说，它不仅仅是一张反映汴京风貌的画作，还是宋代风俗画的绝佳代表。中国风俗画从现存的画作来看，起源于汉代的画像砖。汉代兴盛的经济、发达的商业、繁荣的城市和生机勃勃的百姓生活都在画像砖中呈现出来。四川、江苏、河南、山东等地出土的画像砖展现了当时人们宴饮、骑射、巡游、歌舞、农桑等场景，成为现代人了解汉代生活的最直观的图像资料。

只不过，宋代之前，中国风俗画并未形成一个独立画科。唐代张彦远（815-907年）的《历代名画记》中记载：晋明帝司马绍有"人物风土图传于代"，南宋顾宝光有"射雉图、麻纸画洛中车马头鸡图、越中风俗图"传于世，唐范长寿有"风俗图、醉道士图传于代"。可见，风俗题材的绘画作品最早大致出现在魏晋南北朝。直到五代时期，风俗画才真正兴起，并在

宋代达到顶峰，之后再未能出现如同宋代那样繁荣兴盛的风俗画时代。为什么风俗画在这一时期会如此耀眼？

因为富庶所以讲究

宋王朝在中国历史上并不属于大一统王朝。从当时的东亚版图来看，宋朝北有契丹，西有西夏、吐蕃。在群敌环绕的情况下，宋朝并未寻求以武力统一，而是选择了专注对内发展。安定的社会环境为国家的经济繁荣提供了重要的保障。

虽然宋代的疆土远远小于唐代，但由于拥有中原的经济发达区域，其农业得到了长足的发展。尤其是江南地区的粮食产量创历史最高水平，有"苏湖熟，天下足"的评价。宋代对农民、商人等人身控制相比前朝也大为松动。北宋初年开始，朝廷就在法律上承认僮仆身份为良人，改变了过去由地主决定佃户租佃权的情况，允许佃户可以自己脱离与地主之间的租佃关系，自主寻找土地耕种。如果佃农自身有能力购买三五亩土地，就可以脱离地主自立户名。

因此，北宋的户口一直呈现增长态势。建国之初全国仅有400多万户，到宋中期已增加到1200多万户，到北宋末年超过2000万户。人口的增加带来了大量的劳动力，促进了农业的发展。农业的大发展使农民获得了一定的财富积累和自由，许多农民开始尝试脱离土地和农业生产，定居城市，从事各类手工业、商业贸易或商业服务，形成新的市民阶层。

北宋的手工业也十分兴盛，在采矿、纺织、制瓷、造纸等方面获得了

很高的成就。煤炭被广泛开采，尤以河南、江西采煤业最为发达。除了作为燃料使用，煤炭还被用在冶炼、烧制砖瓦、生产瓷器和造船上。用煤炼铁，除了能提高铁的质量，还推动了农具的改进，提高了农民耕种的效率。丝织业的发达不仅体现在比前代更为丰富的花色品种上，织造技术也有巨大进步，尤其是染色、缂丝和刺绣，出现了如蜀锦、东绢、亳州轻纱等一批产品。尽管过往丝织业以农村的家庭手工作坊为主，但到了宋代，丝织业逐渐产业化，除了自给以外，开始逐步成为商品。

宋瓷，中式精致生活的代表

宋代的瓷器相比唐代更为令人惊叹，不仅烧制瓷器的窑户遍布全国，而且还形成许多各具特色的瓷器品类和瓷器产区。"五大名窑"——定窑、汝窑、官窑、哥窑、钧窑，生产出来的瓷器甚至成为中国瓷器史上难以超越的高峰。定窑器身纤薄，胎质坚硬，器内外大多布满花纹。其他四家都以青瓷为主。汝窑胎质细腻，清润雅淡，基本上不太装饰，烧制的时候釉层较厚的部分由于热胀冷缩会产生裂纹，俗称"开片"，是汝窑的特色之一；钧窑瓷器借助炉内供氧量的变化，促使釉表产生"窑变"，进而呈现松石蓝、玫瑰红、青紫等独特颜色；官窑和哥窑瓷器的口沿往往因釉过于肥厚流下而呈现出一种仿若无釉的效果，且釉面开裂相对汝窑更甚。磁州窑则以其独特的白釉黑绘瓷闻名于世，瓷器上以黑色绘制人物、山水、花鸟等图案。

中国的瓷器制作技术在宋代达到了历史巅峰，这不仅体现在工艺的革

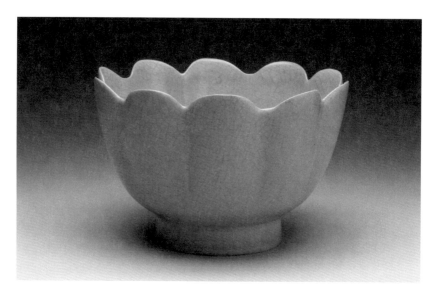

✕ 北宋·青瓷莲花式温碗

✕ 宋·定窑 白瓷划花双鸟纹碗

新上，更体现在宋人生活的方方面面。宋人十分讲究生活美学，南宋《梦梁录》中曰："烧香、点茶、挂画、插花，四般闲事，不宜戾家。""戾家"指的是外行，即必须亲自动手，享受这个过程，不可以随意交予不懂行的人做。而瓷器在文人雅事中扮演了重要的角色，成为文人品位的依托。

以点茶为例，宋代文人会精心挑选不同颜色的瓷碗，以增加点茶的观赏性，如建窑黑瓷的流行便得益于宋代的斗茶。斗茶需要观赏茶汤上的白色泡沫，因而颜色深沉的黑釉茶具成了最佳选择。

插花也是备受宋人追捧的闲暇雅事之一。大量不同造型的典雅瓷瓶被设计、生产出来，摆放在桌案之上以供插花之用。如纸槌瓶，即形制如同造纸打浆时所用的槌具，美观且大方。当瓷瓶与时花相遇时，其含蓄、质朴的特质为繁复的花束增添了高雅之色。

✕　纸槌瓶

此外，烧香是宋人的雅事活动，当时许多流行的香具皆为瓷器，素雅的香炉与袅袅烟云的搭配展现了生活与艺术的结合。或许瓷器为文人所推崇的便是这种与各类雅事都能天然完美的结合状态吧。

作为对外贸易的主要货物，宋瓷被远销到海外许多国家。它将造型、色彩、工艺以及蕴藏在其中的艺术审美和文化带到世界各个角落，对于东亚乃至欧洲瓷器的制作与文化审美都产生了巨大的影响。例如，日本僧人对建窑天目釉茶碗的迷恋，便是这股文化风潮的影响之一。世界各大博物馆，如北京故宫博物院、台北故宫博物院、大英博物馆、大都会博物馆、东京国立博物馆等都拥有珍稀的宋瓷收藏。

与宋代绘画发展较为相关的是手工业中的造纸业。宋代的造纸原料所采甚广，竹、木、棉、麻等都可以用来制造不同质地的纸张。而成都、徽州、建阳等地都是著名的纸张产地，纸中名品有蜀笺、徽州龙须纸等。许多画家会特地定制精致的纸张，作为书房的"雅玩"之物。造纸业的发达也带动了印刷业，各类书籍、绘画作品得以在市井之中流传，满足市民的文化精神需求，这些都为风俗画的流行埋下了伏笔。

"嗜画"的宋人

市民阶层崛起的直接影响是宋代产生了新的社会机制——新兴商品经济结构，这是古代中国最为显著的进步之一。城市开始急剧勃兴与繁荣，市民阶层迅速壮大。随着市民阶层的社会地位不断提高，他们在追求物质享受的同时，也对文化生活有着越来越多的要求。丰饶的社会土壤为根植

于其上的时令风俗带来了新的气象。京城中各类风俗典礼不再只是为了节日，而是逐渐加入了许多商业成分，更添热闹。一些旧时庄严肃穆或闲人免入的地方也发展成了商业集市。例如，作为佛教寺庙的相国寺和曾为皇家习武之地的金明池等，会在不同的节日举行大型集市，即促进了商贸交易和商品经济的发展，也丰富了百姓的生活。

各类与普通百姓息息相关的音乐、舞蹈、杂技、戏剧、绘画艺术在宋代也得到了迅速的发展，诸如茶文化、酒文化、饮食文化等风俗文化获得了前所未有的繁荣和提高，民间文学和市肆艺术也逐步扩散，并且受到官方的接纳，进而成为社会时尚。

市民对文化享受的追求引发了汴京人的"嗜画"潮流。无论官私都争相收藏古画、名画。各种场所，如宫廷、寺观、官府、商店、宅邸等地，都热衷使用图画来进行装饰。汴京仿佛成为一个图画的世界，处处都可以见到精美的壁画、屏风画、版画、卷轴画等形式不一的图像。

汴京最为著名的寺庙——相国寺就是汴京壁画的一大中心，拥有唐代、五代和当朝绘画大师的许多壁画作品，如唐代著名人物画家吴道子（约680-759年）的文殊维摩像。画家们留下的传神之笔为世人所传诵和赞叹。《东京梦华录》记载，北宋相国寺大殿两侧的墙上留下的都是名家之作，不仅有佛教经典故事，还有人物队列和亭台楼阁，走廊也装饰着各类图案。曾有僧人在寺内画松石，引起了大量百姓围观。还有名士在相国寺留下许多题诗，如高文进、高益、王道真等名家的作品，不仅为寺庙增添了文化氛围，也成为招揽游客的手段。这些都被记载于《图画见闻录》《圣朝名画评》等宋代文献中。

除了寺庙，还有各类道观之中的壁画也非常有名。玉清昭应宫作为宋代最知名的道观，曾招募百名画工绘制《朝元仙仗图》，由擅长道释人物画

✕ 北宋·武宗元《朝元仙仗图》（局部）

的北宋画家武宗元（980-1050年）担任总负责人。虽然我们现在只能看到此图的白描稿本，但道家的仙风依旧被表现得淋漓尽致。可以想见当年人们看到缥缈且威严的神仙队列画于墙上的震撼之感。道宫中还有展现广袤自然景象的山水壁画，山林、草丛、竹石、溪流，种种皆备。这座道宫历时七年建成，堪称有史以来最大的道教建筑群，因有皇家的支持，十分辉煌夺目。

宫廷之中的壁画数量也不在少数。曾经有画家奉命在宫中花费半年时间绘制了一幅海水图，完成之时宋太宗携众嫔妃、皇子前去观赏。画中波涛汹涌，海水翻腾，仿佛令人置身海岛之上。同时，宫中也十分流行在屏风上作画，将其作为宫室的家具摆设。后来屏风画也逐渐流传至民间，并且家家户户都喜爱山水题材的小型屏风。宋代市井之中的壁画在历史上也小有名气。据传，北宋名家李成（919-967年）曾为自家巷口的药铺作了两幅壁画，都是山水题材。水墨淋漓的画面使人瞬间体会到自然山林又朦胧又壮观的景色。有趣的是，有的画家就此嗅到了新的机会，以作画来增加

自身的知名度。曾有宋代史料记载，画家或在售卖的货品包装纸上，随货品一起售卖，或将画作作为售卖货物的赠品，从而打开名气。

版画是宋代百姓中最为流行的图像类型之一。由于宋人将焚香、点茶、挂画、插花视为"四般闲事"，极为追捧，买画之人众多，画的需求量也随之上涨。虽然有许多画家在售卖画作，但是数量还是有限，而且价格也不便宜，于是价格优惠且传播广泛的版画成了平民的首选，钟馗像、门神、灶神等都是年岁必备的版画。寺院也会在各类佛教节日中印制佛像画进行售卖，数量极大。民间对图像、画作的热爱也为风俗画的普及提供了文化前提。

上层社会将收藏名画、古物作为个人喜好和文化地位的象征。无论是宫廷、官僚还是富贵人家都争相收藏各类艺术名品。宋代宫廷甚至为此专门开展了对前朝古画的收藏和修复工作。宋徽宗（1082-1135年）就曾组织了一大批画工创作作品、临摹古画、修复古器物，并将它们编纂成《宣和画谱》《博古图》等画册目录，存于皇宫中。众多古画在得到有效保护之

余，还可以供宫中画家学习、临摹，为其提供艺术养分。

宋代还出了许多有名的私人藏家。如驸马王诜（1048-1104年），同时也是著名山水画家，就收藏了众多的书画名作。他将收藏名画的地方称为"宝绘堂"。王诜的好友米芾（1051-1107年），是北宋赫赫有名的书画家，家中同样收藏颇丰。宋代文人特别喜欢召集众多好友前来，一同欣赏自己的藏品。如苏轼（1037-1101年）、黄庭坚（1045-1105年）、李公麟（1049-1106年）等人便常与王诜、米芾聚会，讨论相关艺术理念，这对当时及后来的画坛思想发展影响至深。

总而言之，汴京城中从宫廷、寺观到商铺，从贵族、名士到平民，都掀起了购买绘画作品的风潮。卷轴画、版画、屏风画等绘画作品成为市场上的热销品。收藏画作也成为社会时尚之一。许多名士、画家相互交流艺术心得，吸收各家所长，这些都成为宋代绘画名家频出的重要原因。

高水准的北宋翰林图画院

北宋之所以是我国绘画艺术发展的重要时期，除了繁荣经济的物质支持、前所未有的大众文化普及以外，还有宫廷画院的建立和对绘画人才的培养。北宋王朝将之前西蜀、南唐等地的画家都集中到了汴京的宫廷画院，即翰林图画院。它伴随着宋王朝的兴亡，在繁荣宫廷艺术的同时，也左右着大众艺术的动向。

公元984年，北宋正式设立了翰林图画院，简称"画院"。许多五代时期的重要画家，如黄荃、黄居寀、周文矩、赵幹等人纷纷来此，他们的到

来使宋代在开国之初便具备强大的艺术实力。翰林图画院属于内廷供奉机构，其职能是为帝王、后妃、将相、大臣等写真画像，同时绘制卷轴、册页，鉴定朝廷收藏的前代书画珍品等。画院根据画师技艺的高低，分别授予待诏、艺学、祗侯等职称。没有取得职称的则是画学生，还有少量的工匠。尽管北宋画院的画家难以真正改变传统画家被视为"工匠"且低于其余官吏的地位，但相对于前朝，北宋画家的地位已经得到了显著的提升。

宋徽宗时期（1100-1126年）是宋代绘画发展的重要时期。宋徽宗本人酷爱绘画，画学的创立是他对画院做出的重大改革。过去皇宫进行的众多土木工程，需要很多画工进行大型的绘画工作。而这些画工大多是从全国各地招募而来，画艺水平不一，且匠气太重，并不得帝王喜爱。画学便是研习绘画的专门学院。在画学设立之前，画院画工的选拔一般遵循三个原则：一是资深画家和大臣推荐；二是院中画家的后人；三是民间画工中的优异者。但画学通过新的考试选拔制度打破了这一局面。学生开始按照出身分为士流和杂流两类，各自居住，由朝廷供给伙食费用。按照考试成绩分为上舍、内舍和外舍三个等级。画学生需要通过考试来不断升级，毕业之后再由朝廷授予官职。

进入画学之后，画学生必须进修许多专业的课程，如佛道、人物、山水、鸟兽、木屋、花竹等。除此之外，他们也要学习相应的文化课程，在掌握专业绘画技能的同时还需提高文化修养，以此提高绘画作品的质量。如今我们所熟知的画学考试一般以诗命题居多，例如"踏花归去马蹄香""嫩绿枝头红一点，恼人春色不须多"等诗题，要求应试者根据诗句进行作画。这就需要应试者不仅要对诗句和整篇诗意熟悉，还得具备独特理解，这样才能创作出有新意的作品。画学的取士标准和培养方式，以及画学生的审美取向大大影响了画院未来的艺术走向，同时这一改革也开启

了后来山水、花鸟画的诗意化、文学化的趋势。经过考试的学生可以成为画学的生徒，然后按照学生本人已有的绘画基础和爱好进行分类学习。宋徽宗对画院的画师和画学的学生要求很高，期望他们可以仔细观察生活，认真研究事物，不能有一丝一毫的差错。在宋徽宗看来，只有真实准确地描绘客观事物，做到精益求精，在绘画创作时才能自由且不受约束。

酷爱艺术的帝王：宋徽宗

宋徽宗赵佶可以说是中国历史上最酷爱艺术的帝王之一。在书法方面，赵佶创造了独树一帜的"瘦金体"。这种书风瘦挺有利，端正却不失飞扬，与赵佶所喜爱的工笔画相得益彰。在绘画方面，赵佶对于花鸟画的贡献极大。他一方面改进了画面安排的独特性构图，另一方面在技法上追求形神并举。他的作品更是对诗、书、画三者的结合，背后所蕴藏的是宋人对自然的追求。趣味且独特的画押"天下一人"也成为赵佶的个人标志。

╳ 北宋·赵佶《五色鹦鹉图》

中国工笔花鸟画在赵佶的笔下得到了巨大的发展。现今，宋代花鸟画仍然是中国艺术史上无法超越的高峰。

作为一个帝王，宋徽宗显然是不合格的，但他在画院的建设方面却发挥了出色的管理和建设能力。在设立画学之初，宋徽宗便任命了当时在文人中名望颇高的米芾作为主考官。帝王的喜好和重视是引领社会风潮的一大因素，画家地位上升的同时，俸禄也明显提高。在宋徽宗的倡导下，翰林图画院不仅从事绘画创作，还负责临摹、修复、保护古书画、古器物的工作，这一做法使宋代乃至之后的元、明、清王朝受益无穷。同时，借助画学的教育制度，翰林图画院培养出了一批优秀的绘画人才。创作了长篇巨幅青绿山水《千里江山图》的王希孟（1096-1117年）便是画院的画学生。蔡京曾在此画的题跋中记载宋徽宗十分看好王希孟，甚至亲自为他指点画艺。而《清明上河图》的创作者张择端也是翰林图画院的待诏之一。翰林图画院的绘画作品，无论是临摹本还是创作新品，很多都成为后世流传的精品。

翰林图画院的设置既是历史制度的承袭，也是古代王朝政治生活的需要。唐代张彦远（815-907年）曾在《历代名画记》中说："夫画者，成教化，助人伦，穷神变，测幽微，与六籍同功。"意思是绘画与儒家六部经典《诗》《书》《礼》《乐》《易经》《春秋》一样，对于教化民众、治国安邦有着极大的益处。宋代画院的画师甚至如同史官一样，用绘画将历史记录下来，这恰恰是绘画的政治作用，也是风俗画兴起的土壤。

在商品经济的社会框架中，人们对绘画的喜爱和绘画水平的迅速提升使宋代拥有风俗画发展的极好的社会基础，同时社会也需要风俗性绘画来展现自身的人文景观。就此，风俗画的兴盛已不可阻挡。

PART 02
风俗画里的宋朝生活

　　宋代各时期涌现了众多风俗画家，如宋初的毛文昌（生卒年不详）、燕文贵（967–1044年）、郭忠恕（？–977年）等；北宋中后期的苏汉臣（1094–1172年）、李唐（1066–1150年）、张择端、王居正（生卒年不详）等；南宋时期的马远（1140–1225年）、刘松年（1131–1218年）、李嵩（1162–1243年）等。这些人大多集中在京城从事相关的风俗画创作。虽然身份、地位不尽相同，但他们都熟悉社会中下层的生活。这批画家不但在艺术上师承多方，还有着丰富的创作经历。

　　宋代风俗画大致可以分为对城市生活的描绘和对人文风俗、山野乡间的呈现。对于与宋代相隔近千年的我们而言，不同题材的作品一方面有助于查看风俗画所展现的独特景象，另一方面也成功地保留了让今人体会和感受宋人生活的历史桥梁。

风俗画里的节日气氛

"城市公共生活"包括城市景象、商业贸易和民间戏艺等内容，代表了当时的城市生活状态。宋代风俗画以更为真实的形象展现了宋代生活，拉近了后世与历史的距离。

宋代风俗画在描绘城市景象的时候往往会涉及时令节日的内容。汴京城中会根据节日来举办相关的市集，因此各类时令风俗也成为风俗画的素材。在这些作品中，有的是渲染城市中的欢乐节日，有的是表现百姓祈福的心愿，还有的是真实反映时局的现状。

宋初的宫廷画家燕文贵曾对人们如何过七夕乞巧节进行描绘。他在汴京生活多年，对汴京的七夕夜市盛况极为了解，并以此进行观察和创作。七夕是牛郎织女每年相会的日子，后来成为我国的传统节日。在宋代的汴京，自七月初一至初七，以七夕为主题的集市专门售卖相关产品。在七夕集市开始的前两三天，全城就已经提前进入热闹的节日氛围中。《东京梦华录》记载，仅汴京的潘楼东街便有数百种商品在卖。时人还会用竹木编成棚，布置五彩的布，以此增加节日气氛，十分繁华热闹。燕文贵画的《七夕夜市图》（佚）生动记录了这一景象。

宋代无名氏所绘的《夷门市廛图》呈现了宋徽宗政和年间（1111–1118年）汴京繁荣热闹的街市，反映了汴京的奢靡与富丽。元代王恽（1227–1304年）曾见过此画，评论画作纤丽浓艳，所绘集市之场景，与《东京梦华录》的记载可相互印证，并推测此画很有可能是内廷所作。

张择端所做的《金明池争标图》是宣和年间（1119–1125年）极为流行的端午龙舟争标活动的真实写照。画中的人物都聚集于金明池旁游赏玩乐，参差错落的龙舟台殿富丽堂皇。船只的竞赛更是烘托了节日的氛围。

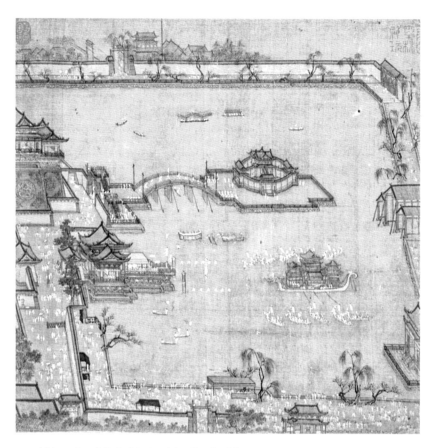

✕ （传）北宋·张择端《金明池争标图》（局部）

其余的诸如南宋李嵩的《龙舟图》和《龙舟竞渡图》，都是这种风俗画的延续。另一位画家高元亨擅长画佛教、道教人物，他的大多数作品都描绘了汴京的城市景观。他曾经画过琼林苑的相关图像。琼林苑是汴京的四大园苑之一，每年三月初一至四月初八，琼林苑所属的金明池开池，朝廷会在此处举行龙舟争标、水戏表演以及其他演艺活动，甚至还允许小商贩们在此摆摊买卖，因而这里成为汴京最为热闹的场所之一。

　　高元亨还曾经画过《角抵图》。角抵类似现代的摔跤和相扑，本来为

古代训练士兵的手段之一，后来逐渐成为民间娱乐活动，是汴京市民最喜爱的文娱活动之一。《角抵图》中描绘了市民围观角抵活动的场景，画中有的人翘首以望，有的人试图钻进内圈，有的人站在高处。人们不分贫富贵贱、男女老少、中原外夷，都纷纷被角抵活动所吸引，这恰恰是汴京文化的一个缩影。

风俗画里的市井生活

宋代的城乡贸易活动并不受时令节日的限制，就如《清明上河图》所展现的汴京虹桥到闹市一带的熙攘的人流、充满活力的街市。这恰恰成为风俗画家创作的重要来源。宋代初期画家叶仁遇擅长画城市贸易，曾作《维扬春市图》（佚），描绘了春日里城市往来商人交易的场景。

现存宋代风俗画中有一幅专门描绘汤茶小贩的作品，即南宋的《卖浆图》。"浆"指的是宋代市民早起习惯喝的一种叫作"煎点汤茶药"的茶。煎点汤茶药是由茶叶、绿豆和麝香等加工而成的，类似煎茶。在早市上，煎点汤茶药的叫卖声可谓此起彼伏。画中有6个卖茶药的小贩，各自带着一副茶笼，或斟或饮，或许正在彼此评价各自的茶药味道如何。这些都是城市的底层人物，尽管他们身份普通，但从画面上来看却充满了别样的活力。画家对人物的安排不仅错落有致，对细节的处理也让观者更有身临其境之感。一个小贩正细致地将茶药倒入杯中。在他下方的小贩早已把茶杯垒好，似乎一切准备就绪，只待客人到来。画面右上角的小贩正翘着小拇指将茶药一饮而尽。无论是人物衣着、器具还是动作都刻画得十分细腻。

╳　宋·李嵩《货郎图》

以人物形象为主的商贸图像还有李嵩的《货郎图》。《货郎图》中人物众多，左侧以货郎为主，货郎肩挑众多货物，摇着拨浪鼓逗弄妇人身旁的婴孩。旁边有两个童子正飞奔向前，手伸往货担，还有四个童子已经触摸到了货品，有惊奇的，有傻愣着的。画面的右侧则是一个妇人和六个孩童。她正抱着孩子匆匆走向货郎，可能是想买货品。身旁的两个孩童正吵闹着，似乎希望母亲也能给他们买玩具。画面的最右方有个小童手里提着葫芦，含着手指回望，神情犹豫不决。几条小狗围着人群打转，欢乐地吠叫，好不热闹。

藏于风俗画中的社会风貌

除了商贸活动之外，城市的市容面貌也在宋代风俗画中展现无遗。传为南宋陈居中（生卒年不详）所做的《胡笳十八拍》藏于台北故宫博物院，它的画面十分破旧，但有明代摹本流传。在画中可以清晰地看到城市宅院的布局。画家运用细致的工笔画出了房屋建筑的种种特点，如房檐、墙壁、窗户、台阶、门框等，这些都有助于我们了解宋代的建筑特点。画中的人物分布乱中有序，匹匹骏马昂首挺胸在城市中穿行，不失为一件珍贵的传世精品。

有些画家则选择了更为隐晦的表现方式。如李嵩的《钱塘观潮图》重点描绘了山水楼阁，以空旷缥缈的场景替代风俗画中以沿岸车水马龙的热闹场景为背景的常用手法，而是更加突出景色所带来的感受。

值得注意的是，有些作品甚至包含了更为深刻的意涵。李嵩的《骷髅幻戏图》构思便颇为特殊，在画中标志了"五里墩"的基台旁，一个大骷髅正摆弄着一个小骷髅，用傀儡的方式戏耍表演。画面的左侧有一怀抱着

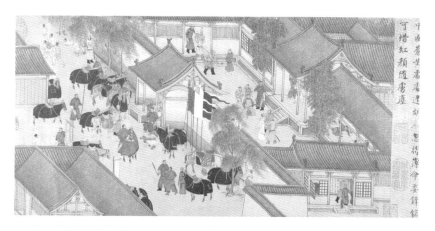

✕ 宋·（传）陈居中 《胡笳十八拍》（局部）

婴儿哺乳的妇人正情态安然地看着眼前一幕。迎面一个女童带着还不太会走路的男婴。男婴正奋力向前，伸出手想抓住眼前的骷髅。有学者认为这是生与死的鲜明对照，在表现风俗之余还反映了宋人的生死观，代表了画家在南宋王朝内忧外患的时局对人生世事的见解。但也有学者提出了反对意见，认为这恰恰是符合端午时节的图像。

正如《清明上河图》一般，这些包含城市景象和人群的图像不只被看作是风俗之像或艺术之作，它还蕴含着更深的宋代人文历史内涵。

画家笔下的耕织劳作

宋代风俗画中还有大量描绘山村水乡社会生活的画作，有耕织捕鱼、盘车行旅、村塾村医和文化活动等等。它突破了以往农村风俗题材的单调，内容显得更为充实、深化和扩展。

旧传杨威所做的《耕获图》是一幅描绘农业劳动的绝佳作品。在一柄小小的团扇之上，耕作的过程被一一重现。割稻、车水、打谷、舂米、入仓到堆草垛的一系列过程中包含了七十多个人物。站在庭院中闲歇的很可能是地主，而管事之人则站在田边督工，其余都是兢兢业业耕作的农民。

王居正的《纺车图》更是另一番古代家庭妇女劳作的景象。画中主人公是一位手拿线团的老妪和一位操作纺车的村妇。村妇坐在柳树底下，臂弯之中抱着一个刚刚长了一些头发的婴儿，婴儿正吮吸着母乳。村妇身后有个男孩正在与癞蛤蟆嬉戏。一只小狗跑到了纺车前面，回身盯着那只癞蛤蟆。《纺车图》的整体构图颇有新意，老妪和村妇一左一右分居画面两

端，中间是大面积的空白，连接左右两边的是两人手中的线。有趣的是，据研究，这架纺车是手摇纺车，并不是宋代最有效率和最先进的纺织机械，但却是宋代家庭中普及率最高的纺车。画中老少女性的协作是画家想要着力表现的主题，画中的丝线将老妪和村妇连接，村妇转动纺车的右手又和婴孩紧挨。三代人通过纺车紧密相连，家族的意义就此凸显。

有关捕鱼的场景可以从上海博物馆所藏的南宋《柳溪捕鱼图》中有所领略。画中大部分是留白场景，左上角有溪岸柳石作为点缀，以鸟瞰的方式描绘了正在捕鱼的渔船，观众的视线被图中正在拉起但还未完全露出水面的渔网所吸引，禁不住想：渔夫能否成功捕捞鱼？画作的感染力成功通过画面的紧张感和瞬时性记录影响了观众。郭忠恕《雪霁江行图》则记录了两只正准备启航的渔船，画中积雪铺满了船只，甲板上堆积了许多袋粮食，船工冒着严寒忙碌地做着准备工作。

✕ 五代末宋初·郭忠恕《雪霁江行图》

行旅图中的宋代风貌

盘车行旅生活，也是宋代风俗画的主题之一。盘，即环山盘绕之意，"故盘车图多以高山峻岭为背景，渲染各类车辆跋山涉水的曲折旅途"（余辉《宋代盘车题材画研究》）。宋初无名氏所作《闸口盘车图》展现了官营磨坊的运作。画面正中心为大型的水磨，几位身有刺青、打着赤膊的军人正将一袋袋小麦从河岸边运到水磨旁。画中右下角有一栋酒楼，里面坐着几名官员，其中一位走到窗边察看进度。酒楼门口巨大的欢门和《清明上河图》中孙杨店的可堪比较。水磨的左边是一个草亭，亭中坐着数名监工的官员。军人们将磨好的面粉装袋放到船上，运送到河岸的另一端，再经由板车运输出山。

上海博物馆所藏的南宋朱锐的《雪涧盘车图》，画家用小尺幅画面描绘了一幅冬日行旅图。画中大量的空白和车顶上的留白暗示了白茫茫的大雪。远处是光秃的山石和干枯却遒劲的树木。近景中出现一辆由三头牛拽拉的带棚车子，车中应坐着女眷。车板后方坐着一只小狗。主人骑着驴跟在车后方，前方仆人吆喝着牛车涉水前进。在蜿蜒山路的前方，有一辆刚上岸的牛车行进在崎岖的山间道路上，车夫在后方使尽力气推车上坡，可见行车的艰难。前方还有一辆盘旋向上的牛车，半山腰一家山野酒家，有人在店中吃饭饮酒，有人在院子里照料牲畜。在画家的笔下，行旅图像不仅呈现了山水的荒寒，还营造了行旅人群的艰辛。

盘车图像在宋代的崛起与当时的社会经济状况有关。一方面，城市的发达引发了对劳动力和商贸的需求，许多商人和手工业者不顾路途艰辛，出门行商。另一方面，科举制在底层民众中的推行引发了地区之间和阶级之间的人口流动，许多学子纷纷加入赶考大军，所以"行旅"也成为社会繁荣的佐证之一。

欢乐的村田风俗画

得益于科举制的普及，宋代许多地区都提升了自身的文化教育范围，士、农、工、商都试图让自己的后代通过读书科举跻身士人群体。有关村塾的风俗画向我们揭开了宋代乡村教育的情况。史籍记载，毛文昌、陈坦等人都画过村童入学图，可惜均已失传。

台北故宫博物院藏有一幅传为李唐（1166–1243年）的《灸艾图》，画的是一位大夫给农夫治疗背疮的情节。画中的病人袒露着上身，双臂被老农妇和一个少年紧紧抓着，左腿也被紧紧压着。右侧一个少年按着他的

✕ 南宋·李唐《灸艾图》

肩膀防止他移动。后方的大夫正使用艾火熏灼他背上的疮伤。病人双目圆睁，张口哀嚎。绷紧的肌肉、散乱的服装、紧皱的眉头都描绘了病人的痛苦。站在大夫背后的童子显然是他的助手，手中拿着准备好的黑色膏药，等着治疗结束即可贴上。

南宋马远的《踏歌图》尽管为宫廷之作，却展现了踏歌而行的村田之乐。高耸的山石之下，几位农村老叟正踏歌而行，背后潺潺溪流与几丛绿芽暗示了初春的到来，好一派田园风光。踏歌本是宋代民间一种不拘程式的娱乐形式，即用足蹬踏节奏而作歌，是时令节庆之日百姓常有娱乐活动。宋代宫廷甚至会在元宵节组织民众进行大型踏歌活动，可见踏歌在宋人心中的重要性。

热闹欢乐的民间乐趣丰富多样，不拘其一。以宋代佚名的《田畯醉归图》来说，人物虽然不多，但欢乐与幽默的气氛仍旧跃然纸上。醉醺醺的老叟头巾上簪着花，刚参加完春社，准备归家。春社是中国最为古老的传统民俗节日之一，即在每年的二月初二祭祀土地神。老叟高大的身躯骑在牛背上，几乎要把后方扶着的年轻人压趴下。前方牵牛的人显然年纪不小，却扎着小童才会梳的双髻，边走边啃着手中的大包子，不禁让人发笑。

这类"村田乐"的绘画作品不仅是一种绘画题材，也是一类统称。"乐"可以指欢乐，还可指"乐舞"。《田畯醉归图》中幽默且滑稽的农民形象是北宋的画家、伶人们热衷绘制和扮演的对象。南宋末年的《都城纪胜》中讲到瓦市的各类表演时专门提到，模仿乡村农民并进行调侃是汴京城中流行的杂扮表演的创作素材之一。因此，"村田乐"除了以绘画、戏剧表演的形式出现以外，还融合进了各类娱乐活动中，甚至在明代成为宫廷乐舞表演的一种。

从这些历史片段可知，无论在张择端的《清明上河图》之前还是之

宿雨清畿旬
朝陽麗帝城
豐年人樂業
攏上踏歌行

✕ 南宋·马远《踏歌图》

后，宋代都有许多名画家从事风俗画的创作。从反映某座城市的局部到舟船、建筑、村田，宋代风俗画都获得了极大的成就，宋代风俗画所体现的大胆创作与新气象就此成为历史长河中的闪亮之星。

PART 03
风俗画衰落的背后

宋代风俗画不仅体现了宋人的审美追求，还在一定程度上再现了当时的社会风貌。从北宋到南宋，从汴京到临安，宋代风俗画不断有新作诞生。然而，拥有如此成就的宋代风俗画，为何在宋代灭亡之后骤然衰落？背后的原因是什么呢？

市民阶层的悠然生活不再

1276年，蒙古大军颠覆了汉族统治的南宋政权。三年后，丞相陆秀夫背着末帝赵昺投海自尽，南宋灭亡。

元朝统治者长久从事着游牧业，对中原的农业文明既不了解，也很排斥，忽略了这种生产方式对维持偌大一个王朝的正常经济生活和巩固统治秩序的作用。在入主中原之初，他们依旧坚持传统的游牧生产方式和生活习俗。结果，肥沃的农田成为牧场后变得荒芜，最终严重影响了社会经济。

尽管后来元朝廷逐步调整了相关的经济活动，但元初的经济水平已无

法恢复至宋时。哪怕在京都，也有许多人依旧苦于温饱问题。连基本需求都无法满足的市民阶层，又如何能够去追求精神层面的艺术欣赏，更不用说相应的商贸活动。

风俗画主要描绘的景象也不再是人们所关注的内容。无论是题材内容还是市民需求，都因经济状况的巨大转变而改变，这是风俗画突然衰落的重要原因之一。

除此之外，政治因素也是需要考虑的一个方面。元朝（1271–1368年）是中国历史上第一个由少数民族统治的王朝，蒙古族虽然成为统治阶级，但人口数量有限。为了维护统治地位，统治者实行了严格的民族等级制度。这一制度尽管并非明确的法令，但在具体实施中却贯穿在政治、经济和法律之中。它的名称由民国学者屠寄总结为"四等人制"。

"四等人制"，简而言之就是元朝统治者将王朝所辖之人分为四个群体：蒙古人、色目人、汉人和南人。第一等为蒙古人，被视为元朝的"国族"，享有诸多特权；第二等为色目人，主要是西域人，也包括部分契丹人；第三等则是汉人，特指北方地区的汉人和契丹、女真等族群；第四等是南人，主要是指南宋政权统治下的汉族人。

在这一原则下，不同等级的人有着明显的差别。比如，汉人侵犯蒙古人的利益，会受到严厉的惩罚，如果致使蒙古人死亡，须以命偿命；反之，蒙古人只需赔偿就足够了。以蒙古人为主的军队驻扎在重镇和战略要地，而边远地区则由汉人和南人组成的军队驻守。

因为汉人和南人的数量远远超过了蒙古和色目人，元朝廷在官员的任用上不可避免地会任用汉人。元朝统治者就规定，不允许汉人和南人做官员的正职，只能是相应的副职。对汉人和南人的不公平在科举制度上也十分明显。汉人和南人的考试不仅试题难、考试科目多，且在试后的任用

上，起步也比蒙古人低。

"四等人制"的背后体现了元朝的政治文化观。这为各地区、各民族之间的矛盾埋下伏笔，也严重影响了整个社会经济、文化的发展。

文人画、山水画的崛起

除此之外，元宋两朝统治者对艺术的喜好也并不相同。对于宋朝廷来说，他们设立画院，建立画学，鼓励宫廷和民间的画工进行创造，引导了整个社会对绘画艺术的风潮。元朝统治者虽也崇尚汉文化的博大精深，不断吸收中原文化的优势，融于自身的统治之中，但在艺术方面更为欣赏的是大型壁画、瓷器和玉器等。统治者的态度必然影响到画坛，宫廷之中并未真正成立如北宋翰林图画院的机构，从而也未刻意引导社会风尚。南宋末年的战乱导致民间画师的数量大大减少，更何况绝大多数民间画师都为汉人，并不愿意为元朝廷服务。经济的破坏、政治的跌宕和文化的冲击使宋代风俗画的土壤逐渐枯竭。

元代画坛被看作是中国美术史上的一大转折点，因为它是"文人画"真正崛起的重要时期。文人画的成长和繁荣与元朝的政治文化背景紧密相连。元朝的社会文化相较宋朝要复杂得多，各民族之间的矛盾是贯穿元朝百年历史的重要内容。早从北宋开始，雄踞北方的契丹便与北宋呈现南北对峙的情形，更遑论后来金代和南宋的对立。因此，在强敌环绕之下，宋人更加强调自身作为汉人的文化身份。

作为一个由非汉族统治的王朝，元朝的民族歧视在很大程度上使元初

的文人儒士更加坚持自身的文化身份，拒绝参与政治，以此表达对统治者的不满和反抗。但是，他们从小所受到的儒家教育又要求其"入世"，尽可能去改变社会、影响社会。在这种矛盾的文化氛围中，元初的汉族文人只能将大量的时间、精力和情感寄托在艺术创作之中，通过表达自己的艺术意趣来抒发内心的苦闷，这恰恰给元代文人画带来了发展的契机。

文人画又被称为"士夫画"，泛指由中国古代社会文人、士大夫所创作的绘画作品，以此区别于宫廷画家、职业画家的作品。最早提出这一概念的是北宋著名文学大家苏轼。在他看来，士夫画首先是抒发文人意气的重要承载。文人通过作画来展现自身对世界的认识，不受外界的干扰，自由自在地表达看法。其次，文人画需要诗画结合。就如同唐代王维一般，将诗与画的内容相结合。尽管我们如今已经无法看到王维的作品，但是苏轼的理念和看法极大地影响了后来的绘画发展。北宋画学的考试机制就呈现这一趋势。南宋画坛中诗画结合的作品也开始出现，马远的《踏歌图》就是其中的代表作。再者，苏轼认为作画不应该以"像"和"不像"来评价作品的好坏，也不应该局限在模式化的表现手法中，而是要体现在真情实感上。

可以说，苏轼为文人画的理论树立了一个基本的框架。两宋时期，无论是人物画、花鸟画还是山水画，都得到了长足的发展。当技巧方面的进步达到一个顶点时，画家便开始思索新的发展方向，文人画便成为可供进步的方向。

文人士大夫虽然是占据社会比例较少的群体，但是他们都具备极高的文化修养。随着科举制的普及，文人士大夫在宋代逐渐成为宫廷贵族以外真正掌握政治、经济权力的群体。在此基础上，这一群体开始尝试把握社会文化的走向。于是，文人画成为他们所推出的重要艺术名片。

赵孟頫：引领"复古"风潮的人

元朝文人如何看待文人画？这或许可以从元朝画坛领军人物赵孟頫（1254-1322年）身上得到答案。赵孟頫是元朝艺术的一代大家，为文人画的创作和理论做出了巨大贡献。在赵孟頫看来，"作画贵有古意"，作画需要从传统中汲取养分。"古意"是赵孟頫心目中绘画作品的理想境界，一方面要学习古代大家的各类技巧与风格，另一方面在前者的基础上建立与古人相异的新风格，而非刻意模仿，最终达到既能继承传统，又可开拓创新的境界。这种思想显然对当时画坛脱离前人精髓的不良风气有着极大冲击，可以说是树立了新风。

不仅如此，赵孟頫还强调"书画相通，以书入画"。这里的"书"指的是书法。赵孟頫之所以会提出这一看法，是因为他试图寻求新的绘画形

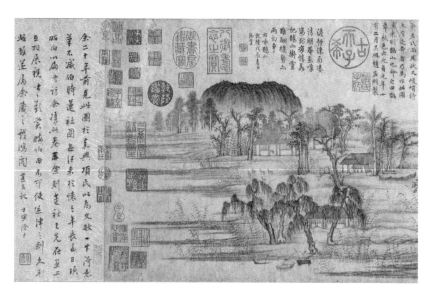

✕ 元·赵孟頫《鹊华秋色图》（局部）

式。通过引入书法对笔墨线条的独特塑造，文人可以将其转化到绘画的形式表达中。两宋时期，许多画家都只磨炼画技，对书法并没有很深的造诣。而书画双绝的艺术家，如宋徽宗赵佶、苏轼、米芾等人都创造出了自身独有的艺术风格。虽然不能说书画皆擅长的画家必然能够青史留名，但这无疑奠定了画家对技法、风格理解的新基础。赵孟頫的理论开启了文人画理论的新篇章。因此，后来的绘画大家，如元四家（一说为赵孟頫、吴镇、黄公望、王蒙；一说为黄公望、王蒙、倪瓒、吴镇）乃至明清两代的画家，都沿着赵孟頫开辟的新方向前进。

元四家之一的黄公望，现存作品《富春山居图》展现了作家对于笔墨的绝妙运用。通过书法中的草籀笔法入画，一方面学习五代董源、巨然的披麻皴，另一方面结合生宣的使用，加强墨在媒介上的浓淡变化，以营造出虚实结合、浓淡相宜的绘画技法和墨色氛围。黄公望就此将赵孟頫所推崇的"以书入画"再次推向新的高峰。

有趣的是，两宋时期逐步兴起的山水画在元朝也成为画坛的"主力"画科。这一方面是以赵孟頫为首的文人群体的推动，另一方面也是因为其符合当时文人的内心需求。元朝统治下的大多数汉族文人在入世无门的情况下，不得不选择避世的态度，寄情于艺术。自西汉以来，儒家思想追求的最佳境界是"天人合一"，强调人与自然的融合。这种思想从魏晋开始愈演愈烈，文人士大夫认为融于自然可以疏导心灵的烦闷与痛苦。因此，每当社会处于周期性大变动时，文人士大夫就会因仕途不顺、社会动乱而出现群体性隐逸的现象。他们与高山流水相伴，和明月清风相随，以寻求灵魂的归宿。相对于人物画的写实程度和现实的关联性，文人群体更希望描绘与自然相关的山水和花鸟，这些作品不仅包含了作者的志趣和喜好，也可以规避许多不必要的政治风险。

✕ 元·黄公望《富春山居图》（局部）

当然，风俗画也并不是在元朝就完全消失了，元朝也曾因帝王的喜好或画家自己的喜好出现过一些风俗画，但是艺术成就已经无法与宋代风俗画相匹敌。从后来的风俗画题材来看，以生动的市民生活为描绘对象的作品慢慢减少，大多是含有政治象征意义的，逐渐沦为粉饰社会情境、讨好统治者的工具。文人士大夫把控了此时的艺术风潮，审美趣味的变化使人们将注意力从人物画转向山水画，文人画的崛起使风俗画逐渐淡出世人的视线。

而曾为风俗画流行土壤的百姓，也开始倾向于版画、年画等艺术形式。各类出版物中普遍出现插图。无论是戏曲、小说、传奇、话本，还是

蒙书，都附有精美的图片。借助版刻技术的改进和题材的通俗性，附有插图的书籍成为元、明、清大众艺术的重要部分，逐渐取代了过往风俗画的地位。

PART. 04
中西风俗画比较

　　风俗画是以写实手法描绘普通平民生活状态、社会情境的绘画。它作为直接反映现实生活和真情实感的绘画题材，早已成为一种独特的文化现象、一个特有的社会记录器。中国风俗画不仅是中国绘画史的宝藏之一，在世界美术史上也占有重要地位。

　　17世纪的荷兰和宋代时期的中国都是风俗画盛行的时期。二者之间既有相似之处，也有着迥异的艺术形式。这些绘画作品大多反映了市民阶层的艺术喜好，也展现了绘画在不同社会中的发展规律。

宁静且清新的荷兰风俗画

　　1609年尼德兰革命之后，荷兰独立，成为欧洲历史上第一个资产阶级共和国，也成为当时欧洲最富强和最先进的国家。在新兴的资本主义制度下，荷兰社会逐步摆脱了过往中世纪的桎梏，拥有了更多的民主和更大的自由，艺术也从过往宗教和宫廷的束缚中解放，开始面向世俗社会。市

民阶层的兴起、社会财富的累积使艺术作品成为许多家庭愿意购买的消费品。他们订购油画来装饰家居，试图通过艺术来展现自身的文化品位。这恰恰与中国宋朝的社会风貌类似，市民阶层在温饱问题得以解决之后便开始追求精神世界的文化需求。

荷兰画家借此摒弃过往单纯为宗教而作的艺术形式，开始把人的生活作为艺术创作的蓝本。他们感兴趣的是普通市民的日常生活和美丽多姿的大自然风光。无论是繁华的城市街景，还是乡村的林间小路；无论是富人的奢靡生活，还是街头乞丐、卖艺人和乡村医生的平凡生活；无论是豪华优雅的居所，还是破旧的农村茅屋，甚至是各种生活琐事，都被此时的荷

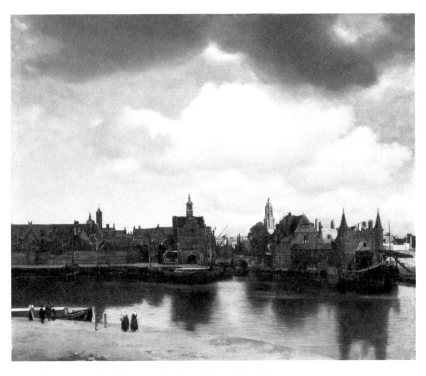

✕ 约翰内斯·维米尔《德尔夫特风景》（荷兰，1660 年）

兰画家搬上了画布。正如《清明上河图》中的各类城市片段，荷兰风俗画同样也在记录着荷兰社会的各种场景。

荷兰的风俗画采用油画形式，加上传统绘画所遵循的焦点透视，大多集中于一个场景内进行艺术叙述。例如，约翰内斯·维米尔（1632–1675年）的《德尔夫特的风景》展现的就是一幅典型的17世纪的荷兰景观：刚下完雨，德尔夫特小镇一片宁静，环绕的运河水波微漾，水中倒影模糊又平和，斑驳的城墙暗示了小镇的古老。人们一面走路一面感受着雨后柔和的阳光，微风轻柔吹过，无比舒适。

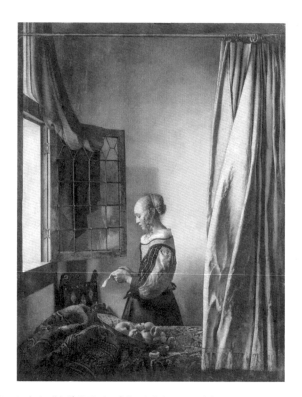

✕　约翰内斯·维米尔《窗前读信的女郎》（荷兰，1657 年）

荷兰风俗画，宁静且清新是第一印象，最为著名的代表人物便是约翰内斯·维米尔（1632–1675年）。他是17世纪荷兰最有成就的风俗画家，善于表现荷兰人宁静、安谧的日常生活，画面充满诗意。在《窗前读信的女郎》中，维米尔描绘了一个神情专注的女子，她沉浸在信中仿佛遗忘了周遭的一切。观众的视角借由打开的帷幕投射进室内，既带有隐秘感却干净简洁。《小街》尽管只描绘了荷兰平凡的街景，但通过微妙的色调变化和柔和的光感，街道也犹如色彩斑斓的宝石般富有吸引力。《戴珍珠耳环的少女》更是成为世界名作，在深色的背景映衬下，少女脸庞更显纯净，她侧身回眸，明亮的眼神和珍珠耳环相互呼应，人性的丰富内涵与日常生活的单调形成了鲜明对比。还有德鲍赫（1617–1681年）的《洗手的主妇》、霍赫（1629–1684年）的《荷兰庭院》等作品也极为优秀。荷兰风俗画在宁静之外透露出一种庄重的氛围，画面就此超越了平庸，展现了理性的精神。

繁华又热闹的宋代风俗画

宋代风俗画则采用焦点透视和散点透视并驾的方式。在大型城市场景绘制时更多采用长卷的全景构图。张择端的《清明上河图》、陈居中的《胡笳十八拍》等都是以散点透视来容纳更多的戏剧性情节和丰富的细节。通过长卷中的人物活动和背景变换，画家得以叙述出一个较为完整的故事。而当聚焦于一个场景时，苏汉臣的《秋庭戏婴图》、李嵩的《货郎图》等都采用焦点透视的手法，但是这种焦点透视又区别于西方，更强调画家自身

的视觉体验，尽力达到画面和谐即可，并不会严格遵从后世所认为的透视标准。

宋代风俗画强调的是城市的繁华和热闹，展现人民的安居乐业。而荷兰风俗画更倾向于展现城市整体的宁静氛围和人们的生活状态。在宋代风俗画中，《清明上河图》和《胡笳十八拍》刻画了当时都城的人群往来、商贸交易，《闸口盘车图》展现了官方治理下的地方水磨工程，《大傩图》仅用人物形象便表达了人们在新年时节通过大傩仪式祈求幸福的场景，更不用说《踏歌图》《货郎图》《婴戏图》都是借由平民来表现日常、平凡却又欢乐的生活。在画面的热闹背后，是人性的觉醒和自我需求的体现。

风俗画：对美好生活的追求

关于风俗画崛起的社会背景，中国宋朝与17世纪的荷兰显然拥有较多的共同点。首先是经济因素。文艺复兴时期的荷兰是欧洲军事、经济力量最为强盛的国家，社会发展欣欣向荣。宋朝的中国，商品经济、农业、商业和手工业也同样获得长足的进步。经济水平的提高、物质生活的丰富使越来越多的人开始参与到艺术消费之中。商业因素对于文化生活的介入和影响促使绘画作品更为世俗化和平民化。其次是社会审美趣味的转向。荷兰在宗教改革之后选择了新教，摆脱了传统宗教的束缚。一方面，作为新教教徒，民众更为关注内心的宗教认同，因此相应的宗教祈祷和礼拜等仪式便会减少，反映到艺术趣味上，决定了他们更为关注自身和周边的真实生活。另一方面，经济的繁荣推动了市民阶层的崛起，无论是文艺复兴时

期的荷兰还是宋代的中国，他们的喜好都极大程度地改变了社会的流行风潮。社会风俗、城市场景、日常生活都被融入其中，因此风俗画作为展现市民生活的重要题材也成为最受大众欢迎的绘画作品。

尽管不同的社会结构产生了不同的风俗画形式，各类作品呈现出不同的风俗内容和社会面貌，但从画面的深层感受和社会背景来看，中西方的风俗画并无太大的差别。无论是东方的中国，还是西方的荷兰，风俗画的繁荣背后都暗示了社会经济的迅速发展和社会阶层构成的变化。风俗画大受欢迎不仅是经济与文化的进步，更是人们内心对美好愿望的追求。

西画东渐下的时代图景

风俗画实际上体现的是人们对"美"的永恒追求。尽管宋代风俗画在后来伴随多年战乱而衰落，但并不意味着风俗画就此消失。元明两代也有风俗画作品保存至今，但大多是模仿宋代的题材（诸如婴戏、货郎等），早已失去了原有的活力，成为模式化的图像。到了明末清初，中国社会开始逐步接受来自西方的文化，风俗画也在此时出现了新的特点。

明朝后期，西方传教士陆续来到遥远的东方大陆，以期传播教义。意大利人利玛窦（1552-1610年）是明代著名的传教士之一，在华传教达28年。利玛窦对中国的传统习俗保持着开放的态度，在天主教教义的基础上保留了中国人祭祖、敬孔和祭天等行为，为后来天主教在中国的传播打开了局面。再者，他的到来为明代带来了各类欧洲文明，如西方的几何学、地理学知识和相关的人文知识，开晚明士大夫学习西学的风气。包括后来

的南怀仁（1623–1688年）、汤若望（1592–1666年），他们都深谙数学、历法、天文、建筑等知识，受到了统治者的重视，从而在朝廷获得了一定的地位，也逐渐影响了中国社会风俗的转变。

西洋绘画就此进入中国社会，并经历了一个排斥、解疑、接纳的过程。在最初传入时，人们震惊于西洋画作的逼真程度，并惊诧于人物脸庞上出现的阴影。强烈的视觉冲击导致不同的人群对其接受程度并不相同，大多数文人对西画持保守态度。与此相反的是民间对西画的接纳。在他们看来，西画所带来的不同风格区别于传统的中国绘画，显得新奇且富有趣味。

由于写实风格的表现力更方便大众的理解与传播，许多明末清初的版画中都出现了西洋画的表现手法。这也与晚明时期社会文化的多样性与包容性有关。晚明社会文化的繁荣为后来清代风俗画奠定了一个良好的基础，出现了一些以地区为中心的名家和流派。

清王朝建立后，中国的改朝换代并没有停止欧洲传教士的脚步。清朝的帝王中，顺治（1638–1661年）、康熙（1654–1722年）、乾隆（1711–1799年）都酷爱书画艺术。从清朝康熙年间（1662–1722年）开始，宫廷出现了以绘画为主要工作的西洋传教士画师。他们一般从广州通商口岸进入中国，在那里学习中国礼仪和汉语，以便进京后能迅速为皇帝服务。

在中西交流的时代背景下，风俗画产生了两大分流：一是对传统风俗艺术的延续，二是与西洋绘画的融合。在清代宫廷中，第一个将西洋绘画写实特点与中国传统绘画风格相结合的画家便是郎世宁（1688–1766年）。郎世宁是意大利传教士，极擅绘制人物肖像，他以其深厚的绘画功底和勤恳的作画态度深受清朝皇帝的赏识，但是由于皇帝并不喜欢油画，希望郎世宁能够学习中国画的意蕴。于是，郎世宁使用写实的西方古典技法，强

✕ 清·郎世宁、丁观鹏等绘制《亲蚕图·采桑》（局部）

× 清·郎世宁《八骏图》（局部）

调透视、明暗、光影和色彩的变化，同时采用中国的纸绢、颜料和毛笔等
工具，创造了一种中西结合的绘画风格。这种风格后来被王至诚、安德
义、贺清泰、蒋友仁、艾启蒙等传教士画家所延续。

郎世宁为清廷绘制的许多作品都是具有重大历史意义的纪实性绘画，

如《万树园赐宴图》是郎世宁、王致诚（1702–1768年）和艾启蒙（1708–1780年）合作完成的。画中描绘了乾隆皇帝于乾隆十九年（1754年）夏天在承德避暑山庄的万树园内，宴请蒙古族首领的情景。构图采用中国传统的鸟瞰视角，人物和景物设置则遵循西洋透视法，色彩渲染使用中国的颜料。画中人物有四十余人，包括皇帝、大臣和蒙古族首领等，均为写实肖像。这些人物的面部神态各有不同，形象逼真。郎世宁还主持了许多大型铜版画制作，《平定准回部战图》是中国最早的铜版画作品，由数名传教士画家绘制原稿，运送回法国雕刻铜板，历时十三年最终才出来成品。

郎世宁等传教士画家还绘制了许多帝王行乐图。《弘历雪景行乐图》作于乾隆三年（1738年），画中乾隆皇帝与众皇子在宫中欣赏新年的雪景；《弘历上元行乐图》描绘了乾隆皇帝与家人团聚游乐，赏花灯、堆雪人；《乾隆佛装肖像》表现了多样化的帝王形象。这些作品反映了当时的宫廷生活，让我们了解了皇族的生活爱好、政治会面等人文内容。

盛世之下的清代风俗画

除郎世宁以外，其他画家也绘制了许多宫廷内外的风俗场景。冷枚（1669–1745年）是康熙年间的宫廷画家，他曾奉命绘制了《耕织图》。画中描绘了中国传统社会男耕女织的景象。"男耕女织"指的是在农业社会中男性负责耕种、女性在家纺织的劳动生产分工。中国作为以农为本的大国，推行农业一方面能帮助稳定地区人口，不会出现大批量的人口流动；另一方面能够满足人民的基本衣食所需，并支撑国家整体的经济生产。《耕织

图》中的地面和屋墙已经具备清晰的空间透视概念，并且许多物体的明暗光影、凹凸立体都被表现出来，显然已经融入了西洋画法。可见，宫廷之中无论是传教士还是本土画家都在相互学习，吸纳对方长处。

宫廷风俗画的另一重要题材是场景辽阔的民间盛世，其中值得一提的是以康熙皇帝南巡为主题的《康熙南巡图》。此图共分为十二卷，总长达213米，展现了康熙皇帝第二次南巡（1689年）途中的山川城池、名胜风景等。图中的人物有上万名，牲畜、城池、商铺等应有尽有。画家不仅如实展现了皇帝南巡所经过的地区和经历的事件，也大量描绘了当地的风土人情、地方风貌和经济文化。这也开启了清朝廷以帝王出行为背景制作大量城市图像绘画的先河。乾隆皇帝南巡后，宫廷画家徐扬创作了《姑苏繁华图》，描绘了热闹非凡的苏州城风貌，画中商铺多达260余家，各行各业，八方汇聚。尽管是为了歌颂乾隆皇帝的政绩，但也可以让后人一睹当年苏

州城的经济、人文氛围。

帝王的喜爱和相关绘画的出现推动了民间画家对风俗画的创作热情。许多地方的画家都将自己家乡的市井风貌作为入画对象。清代文人金德舆（1750-1800年）十分喜爱收藏，他请画家方熏（1736-1799年）绘制了两浙地区的风俗图像，共一百幅，取名为《太平欢乐图》，又请其他文人为每幅图像撰写图说，于1780年隆乾皇帝南巡时，进献给他，获得褒奖。

中国风俗画在继续发展和吸收西画技法的同时，也开始出现了一些对外展现"中国趣味"的风俗画。要知道，借由传教士的交流与贸易往来，欧洲和中国建立了稳定的贸易活动。广州的"十三行"是清朝政府设置的专门负责对外销售产品的垄断机构。销售的产品包括以中国人为形象制作的油画、版画、水粉画、水彩画、玻璃画等，这些产品是为外销特定制作的，融合了中西双方的技法、形象和风格，也被称为"外销画"。这些作品系统地展现了中国社会生活、各行各业生产运作的情境，并且详细介绍了中国人家庭生活的方方面面，十分有趣。

1664年，德国著名学者阿塔纳修斯·基歇儿（1602-1680年）出版的《中国图解》是普通欧洲人最早能接触到的中国图像书籍之一，其中有50张插图绘制的是中国的建筑、服饰和生活场景，常见主题包括皇帝、皇后、各级官员、贵妇、聚会场景等。尽管许多图像略显滑稽可笑，但都是欧洲人渴望了解的东方景象。借助风俗画，中国与欧洲以图像的方式开始了新的交流。

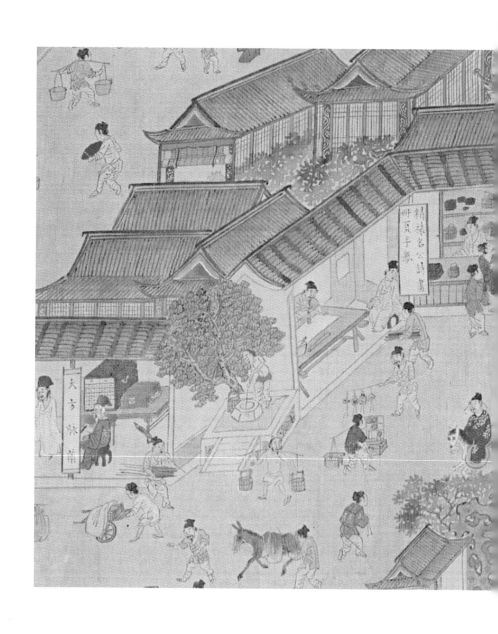

第四章

《清明上河图》
的"千年流传"

北宋王朝（960-1127年）的覆灭拉
开了《清明上河图》的新序幕。作为一幅
不朽的艺术杰作，《清明上河图》在历代
鉴赏家、艺术家中都得到了极高的评价，
被视为无价珍宝。但它在"千年流传"中
坎坷不断，历尽艰辛。从古代到现代，从
真品到摹本，从中国到东亚，《清明上河
图》一次次地刷新着世人的认知，改变着
世界对画作、对宋代乃至中华文化的理解
与思考。

清明上河图　风俗画里的中国绘画史

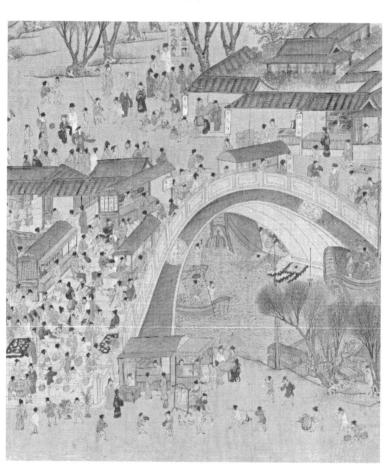

PART 01

历史长河中的辗转

在漫长的历史长河中，《清明上河图》开启了独属于它的"历史之旅"，不断演绎着离奇曲折的传奇故事。《清明上河图》由宫廷画家张择端（1085-1145年）绘制，最先收藏在北宋宫廷中。

根据明朝鉴赏家李东阳（1447-1516年）的考证，如今的《清明上河图》前面应当还有一段画面。这个画面描绘的是远处的山景，并且还配有宋徽宗赵佶（1082-1135年）的题签和收藏印章，这是证明北宋宫廷绘画收藏的一个重要依据。可如今这些证明已不复存在，很大可能是在流传过程

╳　《清明上河图》明代李东阳题跋

中被后人裁剪下来，另做一幅画单独卖出。也有可能是时间过久，残破不堪，后人在重新装裱时将其舍弃。这些情况在留传至今的古画中屡见不鲜。

离开北宋宫廷之后，《清明上河图》流落金国（1115—1234年）。北宋王朝与北方的辽、金、西夏始终纷争不断。先是与金连年不断地发生战争，最终割地赔款，屈膝求和。金军于1126年攻入汴京，占领了北宋都城，并疯狂搜刮财物，一直到第二年北宋各地援军集结而来，金军才带领着皇室人质和各类财宝离开，《清明上河图》就在其中。令人疑惑的是，《清明上河图》并非被金国皇宫收藏，而是流落金国民间。

历经坎坷的《清明上河图》

在如今《清明上河图》的尾部中，最早的题跋是张著（生卒年不详）、张公药（？—约1170年）、郦权（生卒年不详）等人所题。这些人的真实身份都是北宋灭亡之后留在金朝国土上的北宋遗民。通过《清明上河图》，他们开始回望北宋曾经的辉煌与繁荣，纷纷在图上留下自己对故国的缅怀，不由让人感慨。但这些题跋并没有记载此图当时为何人所有，他们在何处观看，这也为后人留下了谜题。

金国虽然占领了原本的中原地区，但也没能打败日渐强盛的蒙古帝国。蒙古人将金王朝毁灭之后，又吞并了南宋（1227—1279年），最终建立了元朝（1271—1368年）。在这一期间，统治者到处搜寻财宝。《清明上河图》再次进入宫廷，成为皇室的所有物。本该受到妥善保管的《清明上河

× 《清明上河图》金代的题跋之一，为当时在金的文人张著所题。

图》却在几十年后被一名宫廷装裱匠带出了宫廷。这名装裱匠深知《清明上河图》的价值，趁宫廷重新装裱古画之时利用摹本替换了真品，将其带出宫卖给了一位高官。

《清明上河图》就此再度进入民间，辗转不断。购得此图的官员后来被外派出京，将画留在家中，没想到保管此画的人监守自盗，将其卖给了杭州人陈某。陈某对《清明上河图》十分喜爱，细心保管，赏玩了数年，因

家中经济窘迫，再加上听说高官即将从任上回京，生怕事情败露，匆匆寻找下一任主顾。《清明上河图》就此到了江西人杨淮（生卒年不详）手中。杨淮是一个博雅好古之士，本身的文学造诣较高，得到了当时许多文人士大夫的推崇。当杨淮得知有人在出售《清明上河图》时，惊喜万分，以高价买下了它。带着这一珍品，杨淮回到了南方老家，并将得到《清明上河图》的经历详详细细地记录在图后的纸上。正因如此，我们如今才可以清晰地了解《清明上河图》第二次"出宫"的过程。

尽管杨淮十分推崇此画，但他的子孙并没能长久地保存。仅仅12年之后，《清明上河图》就流到了静山周氏手中，之后是蓝氏和吴氏。一直到明代弘治年间（1488-1505年），《清明上河图》来到时任大理寺卿的朱文征（生卒年不详）手里。明代两位著名的书法家都曾在朱文征家中欣赏此画，第一位是吴宽（1435-1503年），第二位是李东阳（1447-1516年）。有趣的是，《清明上河图》后来几经转手又被赠送给了李东阳。李东阳是明代有名的神童，官至文渊阁大学士。他不仅是一名书法家，也是鉴藏家，在《清明上河图》后留下了自己的题跋，对此图极尽推崇。

之后，《清明上河图》又转到了长洲人陆完（1458-1526年）手里。明嘉靖三年（1524年），陆完在图后也写下了题跋。陆完曾官至兵部尚书，名重一时。明朝的宁王朱宸濠（1476-1521年）曾掀起叛乱。而陆完接受过朱宸濠的巨额贿赂，为他在朝廷说话。朝廷平复叛乱抄家时，发现了陆完与朱宸濠的往来信件，陆完因此被捕入狱，陆家也随之落败。其子便把《清明上河图》卖给了昆山顾鼎臣（1473-1540年）。没过多久，此画又落到严嵩（1480-1567年）和严世蕃（1513-1565年）父子手中。

提起严嵩，不得不说说《清明上河图》的一大传奇，其中真真假假令人既感迷雾重重，又觉有趣至极。

严嵩（1480–1567年），江西人，弘治年间中进士，进而入朝为官。为官期间，严嵩处处逢迎嘉靖皇帝（1507－1567年），得到了他的偏爱和宠信，不断加官晋爵，最终当上了朝廷一品大员，身兼礼部、吏部尚书、武英殿大学士，加太子太保、太师等。嘉靖皇帝刚登基时，也曾开启"嘉靖中兴"的良好局面，后来却沉迷方术，追求长生不老，不愿处理朝政，将许多权力都下放给朝廷官员来处理。嘉靖二十一年（1542年）的一个晚上，几名宫女、太监因不堪忍受宫廷的迫害，试图趁嘉靖皇帝熟睡之时勒死他。不料由于紧张，绳子打了死结没有成功。事后，嘉靖皇帝对宫中参与事件的人员进行了清洗，并搬到西苑的万寿宫，将自己严密保护起来，几乎不见外人，大臣们很难觐见皇帝与其商讨政事。嘉靖皇帝将所有的国家大事都交由严嵩办理，严嵩就此获得了更大的权力。

为了巩固自身的权力，严嵩结党营私，对与自己意见不合的、不听从他命令的，便通过各种手段进行打击。许多朝臣都被陷害致死。严嵩的儿子严世蕃狐假虎威，仗着父亲手握重权，横行霸道，到处搜刮财宝，恣意享乐，无恶不作。严世蕃十分喜爱收集古董，很多试图攀附其父的人纷纷献上古董巴结严世蕃，讨其欢心。

明末著名画家、收藏夹李日华（1565–1653年）在《味水轩日记》中记录了当时有关《清明上河图》的经历。严嵩父子得知《清明上河图》是极度珍贵的书画名品后，便派人到处搜寻。而这时《清明上河图》还保存在陆家，在陆完下狱后由其夫人保管。为了保护此画，陆夫人将《清明上河图》藏在一个绣花枕头中，片刻不离身，即便是她儿子也无法接触到。陆夫人有一个姓王的外甥，善于绘画，性格乖巧，深受陆夫人的喜欢。外甥向陆夫人提出能否品鉴一番《清明上河图》。夫人虽答应了这个请求，但规定只能在阁楼中观赏。就这样，王姓外甥花了几个月的时间观赏了数十次

《清明上河图》，逐渐将画面的构图、内容等暗记于心，回家后将其复制临仿出来。

　　同一时间，都御史王忬（1506-1560年）有求于严嵩，于是四处打探《清明上河图》的消息，希望将其买下献给严嵩。王姓外甥听闻此事，便将自己的赝本拿去出售给王忬，卖了八百两银子。王忬并不知道这是赝品，立刻将其献给严嵩。严嵩欣喜万分。严嵩家中有一位装裱匠姓汤，在装裱《清明上河图》时发现此画并不是真品，他便跑到王忬那里索贿，言明只要给四十两银子，就可隐瞒此事。但王忬不予理睬，汤姓装裱匠怀恨在心，回去后他把画上做旧的效果清除，露出新画的痕迹。严嵩发现后既生气又难堪，认为王忬是有意戏耍自己。后来，王忬在抵御北方少数民族入侵时大败。朝廷问责，王忬本罪不至死，但严嵩便借此进言，害死了王忬。之后，严嵩还是得到了梦寐以求的《清明上河图》，只是没过多久，严嵩就被嘉靖皇帝下旨削籍为民，儿子被斩首示众，家产全部抄没，《清明上河图》第三次被送进皇宫。

　　进入皇宫的《清明上河图》并没有在皇宫的宝库里待多久，很快就落入当时的司礼监掌印太监冯保（？-1583年）手中。冯保，明嘉靖年间（1522-1566年）的秉笔太监，后历经三任皇帝，一路晋升，明穆宗（1537-1572年）去世时，冯保甚至假传遗诏称先帝命令内阁大臣和司礼监共同辅佐年幼的万历皇帝（1563-1621年）。而后小皇帝登基，冯保独揽大权，越发嚣张。在宫内冯保依托当朝太后，在宫外则结交了内阁首辅张居正（1525-1582年）。一直到后来万历皇帝亲政，冯保才被逐往南京。冯保掌权期间，无论宫内、宫外都有人向其行贿。小到金银财宝，大到园林宅院，他所拥有的财宝不计其数。

　　《清明上河图》保留有冯保的尾跋。公元1579年，万历皇帝还未亲政。

冯保掌管着宫中的一切。冯保将《清明上河图》占为己有并带出皇宫。《清明上河图》在冯保手中保留了多久已经无从考证。但是后来查抄冯保家产的时候并没有搜寻到这件作品，很可能冯保已经转手卖出或藏匿他处。直到清乾隆年间（1736-1796年），《清明上河图》都一直在民间不断易手、传播。正是因为它在民间的流传，各种版本的《清明上河图》才层出不穷，广为流行，甚至远传到日本和朝鲜。

进入清朝后，《清明上河图》的收藏传播序列逐渐清晰起来。清朝第一个获得《清明上河图》真本的是陆费墀（？-1790年）。他在图上留下了收藏印记。之后此图又为毕沅所得。毕沅（1730-1797年）官任湖广总督，对于书画、金石爱好极深，家藏也十分丰富。当他得到《清明上河图》之后喜不自胜，与其弟毕泷（生卒年不详）共同观赏了这一珍品。但不久后，毕家由于剿匪不力，惨遭抄家。就此，《清明上河图》第四次进入了皇宫。

宫廷将《清明上河图》收藏在延春阁，并著录于《石渠宝笈三编》中。《石渠宝笈》是乾隆皇帝（1711-1799年）发起的针对古代珍品书画进行著录、整理和收藏的目录。《清明上河图》的入选也证明了其珍贵程度。

1911年，辛亥革命推翻了清政府。尽管大清王朝已经覆灭，但是当时退位的皇帝溥仪（1906-1967年）并没有被问罪，而是根据临时政府给予的优待条件，依旧住在紫禁城内。溥仪和保皇派的大臣并不甘心让出权力，一直在等待机会寻求复辟。为了积攒复辟的财力，溥仪通过赏赐珍宝给弟弟溥杰（1907-1994年）的方式，将宫中大量的财宝、书画搬运出宫，《清明上河图》便在其中。它一开始被存放在天津，后来又随着伪满洲政权的建立来到了长春的伪满皇宫。

1945年东北解放战争前夕，溥仪深知自己的美梦已经无法实现，便收拾了所有的财宝、书法、名画等，企图乘坐飞机逃亡日本。但是在飞机起

✕　《清明上河图》中的"宝笈三编"藏印　　✕　《清明上河图》中的"石渠宝笈"藏印

飞前，溥仪被解放军发现并俘获。《清明上河图》此后被存放在东北博物馆。

1950年，文博学者杨仁恺在东北博物馆的仓库中发现了放置在角落里的《清明上河图》，新的历史就此展开。

PART 02

漂泊中声名鹊起的《清明上河图》

尽管《清明上河图》是从北宋流传下来的作品，但除了宫廷和部分士人对其有所耳闻外，普通百姓从未见过，也不知其名。它一直悄悄地在各个历史角落中辗转。直到冯保将其带出宫后，《清明上河图》才开始声名鹊起，以至于后来名声大噪，家喻户晓。

它开始出现在各类文章、诗词乃至世俗小说之中。如赵翼（1727-1814年）曾写《湖上》有"堤上香车堤下舫，清明一幅上河图"的诗句。词曲歌赋中有《煞尾》描述："者彩毫，唐解元写盛事，升平见，仿佛是上河图，旧稿新篇费几许……"甚至诸如《金瓶梅》也与《清明上河图》有关。清人顾公燮曾在《消夏闲记》中记载了有关严嵩和王忬之间的野史。文中写到当时的书画鉴藏大家王世贞（1526-1590年）乃是王忬的儿子，深知自己的父亲王忬因献上赝本《清明上河图》而被严嵩怀恨在心，最后被陷害致死。王世贞为了讽刺严家，将《水浒传》中西门庆的故事大加渲染，暗指严世蕃居住西门，讽刺其生活放荡，然后将小说献给严世蕃。严世蕃并不知道创作背景，反而津津有味地阅读，并询问王世贞书名。王世贞仓促之间看到金瓶中插有一枝梅花，顺口说叫《金瓶梅》，并趁严世蕃读《金瓶梅》的时候，将其脚趾头划破，用毒药涂抹其上。

这显然并非真实历史，但各类知名人物掺杂其中，再加上野史的传播，足以证明《清明上河图》在当时流传甚广。那么《清明上河图》是如何打出名声的呢？

"苏州片"：别样的传播载体

如今大家广为认可的真迹便是藏于北京故宫博物院的北宋版本，但除此之外还有大量不同版本、样式的《清明上河图》在流传。这些《清明上河图》的样式大多是以浓烈的青绿色彩为主，画面内容与北京故宫博物院版有着较大的差异，其中建筑一律是青砖瓦房、砖城墙、砖拱桥，人物造型都是明代时人的装束，景物也大多根据晚明时期苏州附近的山水景物来进行绘制。画卷结尾还标注了所谓北宋的宫殿"金明池"。此类作品基本都托名仇英（约1498–1552年）所作。

仇英是明代吴门画派的重要画家，他的作品以鲜艳的色彩、卓越的细节和生动的人物造型著称。但如今也尚未发现仇英所画《清明上河图》的真迹存世，明清画史材料中也并未记载仇英画过《清明上河图》。因此，这类与仇英的风格十分接近的《清明上河图》很大可能是作伪之人托名仇英而作，因而大多被学界认为是"苏州片"，也是如今后世流传《清明上河图》的第二大版本。

"苏州片"是什么？明清时期由于商品经济的发展，书画市场迅速繁荣，为了满足百姓对艺术的喜好与需求，苏州上塘街和桃花坞一带聚集了一批技艺精湛的民间画工，专职伪造各类名家的作品进行售卖，因而他们

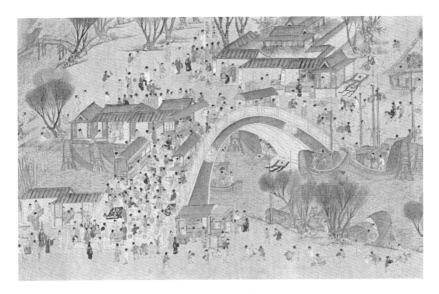

× （传）明·仇英 《清明上河图》 虹桥一景（局部）

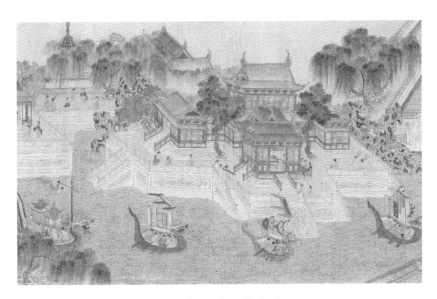

× （传）明·仇英 《清明上河图》 "金明池"场景（局部）

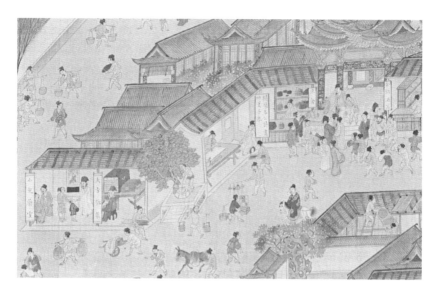

× （传）明·仇英 《清明上河图》（局部）

所出产的假画被称为"苏州片"。苏州也成为明清时期最为著名、规模最大的书画造假中心。"苏州片"中，仇英与同为吴门四家的文徵明（1470 – 1559年）最受欢迎，流传于后世的"苏州片"也是这部分最多。"苏州片"虽是赝品甚至是伪作，但是单从艺术水平而言，许多作品都十分精良，具备较高的艺术价值。"苏州片"在后世流传范围极广，如今中国各地博物馆都藏有"苏州片"的作品，甚至流传海外，进入了海外博物院或私人藏家手中。

这批伪造的《清明上河图》数量极其惊人。许多学者对此做了调查，至今没有特别准确的数字，但可以肯定的是，如今存世的有上百幅，更遑论明清时期的仿品。而这只不过是冰山一角。根据史料记载，这类《清明上河图》在当时京城之中的店铺都能买得到，价格也不算太贵。对于世人而言，价廉而量大的仿品帮助他们认识了《清明上河图》。

在《<清明上河图>的版本与声明》一文中曾提到，许多著名的文人士大夫纷纷记录下自己所藏或所见的《清明上河图》。从他们的描述来看，绝大多数都是"苏州片"所生产的青绿《清明上河图》。换句话说，这类《清明上河图》以苏州为中心，不断往其他城市、地区扩散。在明代，即便是在较为偏远的川蜀地区，也都有人看到了《清明上河图》。

清代宫廷御制的仿制品

《清明上河图》不仅在民间广为流传，乾隆元年（1736年）也出现了重新制作的《清明上河图》。这个版本是陈枚（约1694–1774年）、孙祜、金昆、戴洪、程志道等人，奉乾隆皇帝之命绘制的，被称为"清院本"，如今藏于台北故宫博物院。考虑到这一版本制作时，张择端版的《清明上河图》还未收入宫廷，他们更多参考的应是明代民间流传的仇英版。但清院本并非单纯的复制和临摹，而是尽量收集资料进行创作，融入了许多明清时期的特殊风俗活动，如戏曲、耍猴、特技、看相、擂台等。尽管画面与宋本相差甚远，但也展现了当时社会的审美趣味。

清宫廷画院中由于有传教士所带来的西洋画法，画家们在制作反映现实生活的画卷时已经有意无意地展现出透视法对其的影响。整个城市场景取材来源于18世纪的苏州城。画面布局十分紧凑，画法技巧绚丽多样。人物牲畜使用了工笔设色，山水树石选择了青绿画法，建筑舟船则通过精细的白描画法来呈现。全画色彩既浓烈又温润，可以说是清代宫廷画中的佳作。画面场景高潮迭起，从右侧画卷开始，娶亲活动构成了第一段小高

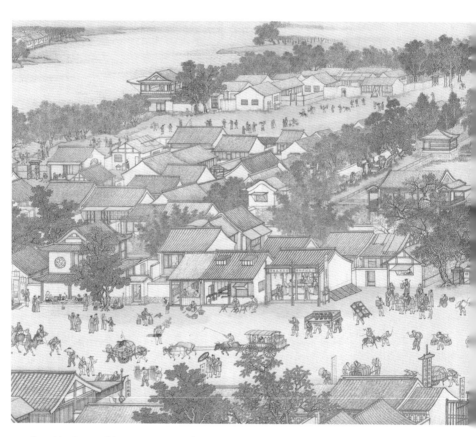

✕ 清·陈枚等人绘《清明上河图》（局部）

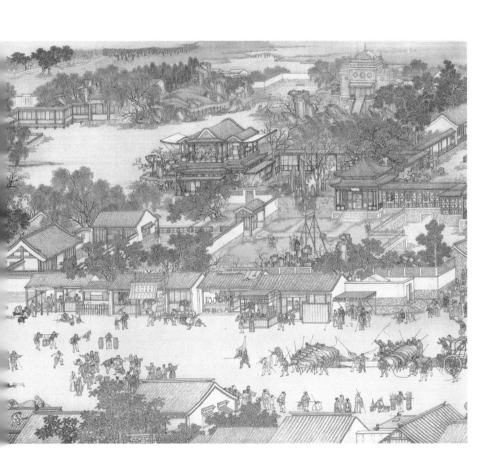

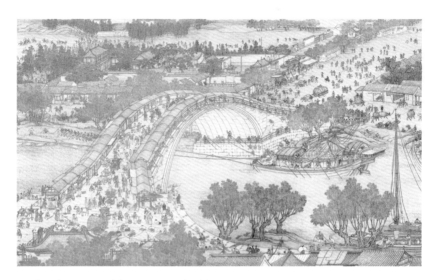

✕ 清·陈枚等人绘《清明上河图》（局部）

潮，之后则进入人群看戏活动，最集中的是中段虹桥人物车船，最后的则是末端的皇家御院。氛围在繁华热闹与庄重优雅之间切换，带有一种独属于清代宫廷绘画的精致。清宫廷画院之所以绘制清院本《清明上河图》，主要是因为乾隆皇帝希望画工能够展示帝国的和平昌盛。尽管政治色彩浓厚，但它从另一个角度为后人提供了文字所不可及的生动的历史记录。

朝鲜文人的"清明上河"热

据研究，明清各种版本的《清明上河图》不仅在国内拥有广泛的影响力，有些作品甚至漂洋过海，影响了朝鲜和日本。17世纪以来，仇英的绘画作品在朝鲜广泛传播，仇英版的《清明上河图》也开始进入朝鲜。康熙

年间，朝鲜人金昌业（1658－1721年）出行大清王朝，记载了沿途之中包含逗留北京的所见所闻。其中记录了他在京城的书画铺中，一眼便认出店中悬挂的《清明上河图》。显然，金昌业对此画并不陌生，他还清楚地说出此画曾为宫廷所有。从金昌业的记载可以发现，18世纪初的朝鲜国内能够收藏《清明上河图》的人很少，但这并不妨碍他们知道此画的存在。

那么朝鲜人是如何获得中原制作的《清明上河图》？很重要的一个途径便是向朝鲜官方出使中国的使团求购。对于使团而言，除了国事商讨外，他们最重要的事情便是与中国文人交流，并收购各类中国的书画、书籍带回国内。作为明清时期最受关注的图画之一，《清明上河图》应也在求购之列。考虑到"苏州片"的泛滥，《清明上河图》很大可能随之进入朝鲜半岛。这些精致的"苏州片"在朝鲜境内掀起了收藏热，相传有朝鲜文人不惜倾家荡产也要求购《清明上河图》，可见该画在朝鲜受欢迎的程度。

18世纪中期以后，许多朝鲜文人陆续在笔记中提及仇英版的《清明上河图》，这恰恰证明，明清时期无论是中国还是海外，人们更为推崇仇英版的《清明上河图》。朝鲜半岛甚至出现了许多赝品。

为何朝鲜文人会如此执着于《清明上河图》？一方面，《清明上河图》为朝鲜画坛打开了发展的新方向。朝鲜画坛与明清画坛对山水画的推崇不同，他们更认同绘画作品对社会人物和场景的表现，《清明上河图》便是此类作品的代表。朝鲜文人对仇英版《清明上河图》的评析也基本集中在人物和风俗两个方面。赵荣祐（1686-1761年）作为18世纪朝鲜的代表性画家，留下了许多对《清明上河图》的笔记，赞赏画中人物活动的精细和艺术水平的高超。赵荣祐在18岁时便已经欣赏过这张名画，并认真研习，学习它的绘画技巧与风格。后来他与郑敾（1676-1759年）共同开创了朝鲜半

岛绘画史上的"真景时代"。

朝鲜正祖在位期间（1776–1800年），下令召集画家创作《城市全图》。这张作品描绘了18世纪后期首都汉阳城的景象，囊括了宫廷、商铺、名胜古迹，以及各类人物活动和社会风俗。《城市全图》的尾跋就记载着，它的创作灵感受到《清明上河图》的启发，甚至于绘画技巧和构图布局都取自《清明上河图》。

由此可见，仇英版《清明上河图》在18世纪至19世纪的朝鲜半岛影响极大，它不仅使众多文人折服于它的绘画技巧，并且在无形中影响了朝鲜画坛的发展方向。

另一方面，或许是因为《清明上河图》早已超越了单纯的艺术价值，蕴含了更多的文化意义。朝鲜文人在此前便十分推崇仇英的艺术水平，从明代到清代更是有增无减。因此，能够拥有一幅仇英的作品会大大提升自身的文化地位。而《清明上河图》本身就代表着中国文化在朝鲜半岛的传播与接受。从文人到宫廷，从士大夫到帝王，朝鲜上下都表达了对《清明上河图》的认可。

据朝鲜的史料记载，《清明上河图》也成为他们与日本使臣、文人交流的话题之一。1748年，朝鲜文人曹命采出使日本，在与日本大臣会面时看到其家中挂有《清明上河图》，随之和日本大臣有了共同的文化话题。但《清明上河图》仿本如何，以及何时传入日本，已无法考证。

《清明上河图》在东亚范围的传播已不单是国家间交流的证明，而更是东亚地区文化的联动、学习与融合。

PART 03
全球《清明上河图》学的开启

　　随着广泛的传播，仇英版《清明上河图》成为人们心中的"真迹"。而北宋张择端所绘制的《清明上河图》因深藏于宫廷中而淡出世人的视线。在1950年杨仁恺发现张择端真迹之前，20世纪前期许多学者对《清明上河图》的研究实际都是关于仇英版本的。1953年，为了庆祝故宫绘画馆成立，故宫博物院举办了首届书画特展，张择端《清明上河图》便是其中之一。它的展出震惊了世界，海内外众多学者、艺术家都纷纷感叹此画的精妙绝伦。学者们围绕着这件作品展开了大量的研究与讨论，郑振铎、徐邦达、薄松年、启功、王逊等书画家都给出了极高的评价。它刷新了世界对中国古代书画乃至整个中国历史的认识，伴随着众多的研究成果，"清明上河学"正式开启。

　　所谓"清明上河学"，是将研究《清明上河图》及其相关知识作为一个专门的学科。这个学科的研究主要是围绕张择端的《清明上河图》展开，但又不局限于此，还包括与其相连的社会文化知识、不同版本的产生与扩散以及后续历史影响。《清明上河图》也不再仅仅停留于绘画之中，而是走向了更广阔的世界。以《清明上河图》为参考样本制作出的各类工艺品也是考察的对象，版画、木雕、玉器、瓷器，甚至现代的《清明上河图》乐

园景区、影视作品、音乐作品等。它们都为《清明上河图》发展出了各具特色的文化走向，与真品共同构成了一个庞大的知识网络，等待世人的挖掘。

《清明上河图》在中国艺术史中是极具里程碑意义的。北宋王朝经济的迅速发展、政治和文化的更新、市民阶层的崛起，使绘画不再单纯被视为装饰品，而成为独立的艺术类别。尽管山水画和花鸟画是这一时期的主流画科，但也无法阻止风俗画因其背后所展现的人文精神而崛起。明清时期，《清明上河图》众多摹本的出现实际上也反映了不同时代对《清明上河图》的理解，且各类版本在绘画技术层面也有了相应的突破。

《清明上河图》不仅保存下来同时代许多历史文献所不曾记载的历史细节，而且包含了更广的文化内容，能够与留传至今的文字材料相互印证（如《东京梦华录》《梦溪笔谈》《宋史》等主要的宋代史料），提供了文字所不具备的信息与内容。

20世纪六七十年代，海内外学者围绕着众多存世的《清明上河图》版本讨论不一，他们为其心目中所认为的真迹进行辨析与解读。《清明上河图》的每一次展出都能推动一次学界讨论。从2005年的北京故宫到2007年的香港，再从2012年的日本回到2015年的北京故宫，《清明上河图》仅有的几次展览都伴随着盛大的研讨与交流。此种学术讨论的激烈程度与辐射范围早已成为20世纪中国古代文化研究的重心之一。

《清明上河图》的影响已超越了国界与时间。作为艺术珍宝，它不仅属于中国，还属于世界人民；作为文化凝结的宝物，它除了展现12世纪古代中国的繁华盛景之外，还容纳了海内外的文化交流与碰撞。作为历史发展的里程碑，《清明上河图》成功地将艺术与历史相结合，欣赏与研究共前行，最终促使它成为全世界弥足珍贵的文化遗产。

PART 04
源远流长的中国绘画

　　《清明上河图》的成就与影响固然惊人，但背后却是中国绘画历经数千年的沉淀与发展。

　　早在新石器时代，中国就已出现绘有纹饰的陶器。收藏于中国国家博物馆的人面鱼纹彩陶盆，简易的人面和鱼纹是远古先民的遗存。马家窑文化时期（前3300–前2050年）的"鹳鱼石斧图"陶罐，也暗示了图像在人

✕　人面鱼纹彩陶盆

类生活中并非无用。

从夏、商、周三朝（前2070 – 前256年）的历史发展可以看出，人们最初是将图案刻绘在器物之上。社会阶级分化所带来的是礼制的加强，反映在图像上，是只有贵族才能拥有的各类精细的纹饰和器具的出现。青铜器无疑是此时最为璀璨的历史珍宝，其表面抽象、繁复但又写实的纹饰，如兽面纹、云纹、雷纹、夔龙纹等，一方面暗示了艺术理念的升华，另一方面代表了中国人艺术技艺的再次提升。

进入秦汉时期（前221-220年），桑蚕的养殖和丝织品的出现拓展了绘画材料的选择范围。出土于湖南省长沙市两座汉墓的《人物龙凤帛画》和《人物驭龙帛画》是中国现存最早的帛画作品。两幅作品都以侧面像来表达人物，画中人物借助龙与凤的形象进入新的世界。20世纪中国的"考古大发现"使众多墓葬得以重现天日，也让我们窥见了许多两汉壁画和画像石的美丽。尽管相对于后世，它们的绘画并不精细，却简洁明了地表现出中国人"事死如事生"的死亡观念。此刻的绘画还不是后世的独立作品，更多是依附于现实需求，而线条也成为中国绘画的主要表现手段。

╳ 晋·顾恺之《女史箴图卷》（局部）

魏晋南北朝时期（220-589年）是中国绘画蓬勃发展的时期。由于宗教的流行和文学的蓬勃发展，人物画成为这一时期绘画的主流，专业画家的数量也随之大增。唐代张彦远的《历代名画记》中记载的南朝画家多达77人，较为重要的有后世所熟知的顾恺之（348-409年）、陆探微（？-约485年）、张僧繇（生卒年不详）等。从目前存世的《女史箴图》《洛神赋图》《列女仁智图》中，便可一窥魏晋风流。

绘画题材在此时不再仅与历史故事和丧葬有关，还涉及了大量的文化题材。此外，绘画理论和相关品评文章的出现，为中国绘画之后更为专业化、独立化的发展提供了前进的方向。

魏晋南北朝人物画迅速发展的背后，一方面是人物品藻风气的兴起，另一方面则是佛教的传入。前者受东汉后期官僚士大夫中出现的品评人物的风气——"清议"影响，使绘画转化至对人的风度、神韵的表现上，这激发了画家的审美想象。后者则从宗教的观念和人物造像两个方面影响了魏晋南北朝的人物画。大量佛教壁画的出现、佛教塑像的制作都为人物画的技法输送了养分，更不用说对人物情态的表现。魏晋南北朝可以说是中

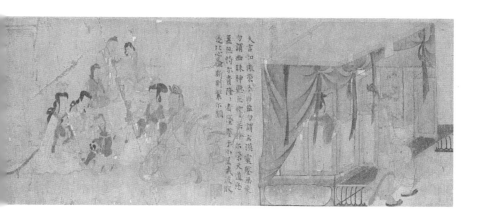

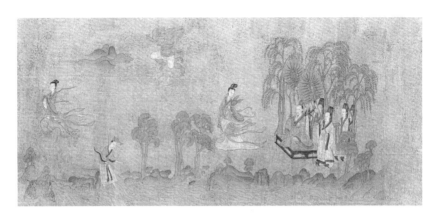

※ 晋·顾恺之《洛神赋图卷》（局部）

外美术第一次发生相互融合、影响的重要时期。

此后，人物画在隋唐时期发展成熟。相比魏晋时期对诗词人物、风流名士的描绘，隋唐开始出现描绘现实人物的作品。与帝王有关的画作，如阎立本（601–673年）的《步辇图》描绘了贞观十五年（641年）唐太宗接见迎娶文成公主的吐蕃使者禄东赞的历史场景；李思训（653–716年）的《明皇幸蜀图》描绘了唐明皇进入蜀地的场景。唐代十分有名的仕女画则展现了唐代女性的丰腴之美，各类大方、优雅、丰满的女性在画家笔下栩栩如生，张萱（生卒年不详）的《虢国夫人游春图》、周昉（8世纪后期–9世纪前期）的《簪花仕女图》等都是绝佳代表作。至五代，山水画逐渐摆脱过往作为人物画背景装饰的属性，画中的人物比例不再是"人大于山，水不容泛"，开始趋于成熟。花鸟画也逐渐成为王宫贵族、官僚府邸中流行的装饰题材。

宋代（960–1279年）作为中国历史上一个文化精致且高度发达的朝代，奠定了随后一千年中国艺术文化的走向。统治阶级"重文轻武"的倾向提高了文人的地位，士人对《易》与理学的深度钻研使此刻的绘画带上

✕ 唐·周昉《簪花仕女图》（局部）

了对社会、世界的辩证理念。北宋翰林图画院的成立使绘画的风潮越发兴盛。因而，与皇权相关的艺术作品是这一朝代绘画遗存的重要部分，如《金明池争标图》和《朝元仙仗图》皆与皇室有联系。城市中的公共景观也成为画家的创作素材，《清明上河图》身兼风俗画和城市风貌记录的双重身份。对"道"的探索也使山水画、花鸟画成为文人精英探索自然、思考道法的手段之一，也帮助山水画、花鸟画建立了自身的艺术形式。"文人画"由此应运而生。

元代（1271–1368年）承接了宋代遗产，在画坛新领袖赵孟頫（1254–1322年）的影响与带领下，"复古"风潮让元代艺术家重新思考、组合古代大师所建立的艺术形式。而这种对古代大师作品、形式的学习与再创作也成为后来明清山水画艺术的主流。不同于西方美术对现实的极度追求，此时中国艺术开始重新思考书画的行进方向。"书画本同源"的观念促使书法与绘画相融合。艺术家对艺术的表现形式早已不再只停留在"形似"的阶段，而是转向更为抽象的笔墨——即线条的表现之上。

如果说宋代绘画勾勒了"题材广阔、风格多样、内涵丰富和趣味多

※ 元·赵孟頫《双松平远图》（局部）

元"的中国绘画，那么明清绘画便是对之前绘画进行历史梳理，并将绘画审美带入了更为细微的笔墨线条表现之中。明代董其昌（1555-1636年）的"南北宗论"影响了中国绘画史五百年之久。他将中国山水画分为南北两派，北派粗犷大气，南派细腻温润，并以后者为优。后世如清初"四王（王时敏、王鉴、王原祁和王翚）"、乾隆皇帝等人都或多或少受其绘画思想的影响。

　　清代绘画得益于艺术市场的开启，出现了诸如"扬州八怪"、金陵画派等地域画派，一方面为中国绘画增添了更多个性化的表现，另一方面也使民间美术得以汇入历史的洪流。西方文化的进入在一定程度上让中国绘画有了新的样式，而中国画家也开始理解外域文化。

PART 05
与世界文化紧密相连的中国绘画

 两宋绘画传入日本后，对于日本的禅宗绘画和建筑风格影响巨大。平安时代前期（794-1192年），日本画家就经常将中国的诗句经文题写在画上；在室町时代（1392-1523年），被称为"汉画"的宋代绘画传入日本，受其美学思想影响，日本很多寺院成为汉文化的交流中心。僧人在绘制山水画时常常仿照宋代山水图式进行创作，如金阁寺的天章周文（生卒年不详）、能阿弥（1397-1471年）、雪舟（1420-1506年）和狩野正信（1434-1530年）等都是幕府著名的御用画家，他们将宋代山水画日本化，促进了日本水墨画新样式（即"南画"）的形成和宫廷绘画的发展。明清时期，中国绘画对日本画家的影响更是扩大到版画领域，后来日本浮世绘的形成在很大程度上也得益于以中国木刻版画为主的中日绘画交流。

 明清时期恰好对应了世界地理大发现的时期，17、18世纪的欧洲与中国在政治、宗教、文化和经济上交往越来越频繁。中国文化在当时迅速风靡欧洲的上层社会，这一时期欧洲建筑、陶瓷和绘画方面都大量借用了中国的装饰图案。1672年，为法国路易十四（1638-1715年）改造的大特里阿农宫，便使用了仿青花效果的陶砖。而朝鲜的李朝时代（1392-1910年）不仅学习中国的儒家文化，也积极学习中国的绘画风格。

当绘画的高度表现性发展到极致后，中国绘画又该何去何从？20世纪，中国画坛为寻求新的绘画出路而不断试验与挑战，康有为、徐悲鸿、林风眠、赵无极、吴昌硕等人在中西文化的冲刷、碰撞中再度思考中国绘画的意义。伴随着西方对于表现性绘画的看重，中国绘画和书法的表现性形式也成为部分现代艺术大师的艺术滋养来源，如印象派和后印象派对日本版画中平面色彩和书法的赞扬，究其来源也是受到中国艺术的影响。

回望中国绘画的历史，中国绘画在世界艺术之林中并非闭门造车，而是在坚守自身文化特色之上，积极地交流与传播自身的形式，为现代艺术的发展呈现了另一番可能性。因而，围绕《清明上河图》的一番讨论，既能帮助我们重新触碰那遥远而灿烂的宋代，也能重新思考中国绘画究竟为中国乃至世界带来了什么。

后记

　　《清明上河图》带领我们感受了一场来自八百年前的繁华一梦。我们一路从城外的郊区缓缓走来，走过汴京城外的宁静乡村；伴随着人流来到了外城的汴河码头，船只穿梭停靠，装卸货物，贸易繁忙，人物的笔笔刻画生动且有趣。借由汴河的流向，我们的目光逐渐来到了画面的中心——虹桥。船只的戏剧性前进、人群的紧张动作、桥梁的精细设计都让我们驻足于此，不停回味。视线顺着汴河沿岸一路前进，从各式各样的繁华商铺经过，高大的欢门、行走的车马、不同身份的人物，甚至有来自异域的驼队……这一切在进入内城之后"愈演愈烈"，更为拥挤的人潮和街道充分展示了汴京曾经的繁盛。

　　而这一切，一方面依赖于城市制度的改进——汴京打破了从隋唐以来延续的里坊制，从而激发了这一古老城市的新活力；另一方面，以都城为中心建立的漕运体系，不断从全国各地为它输送粮食资源，保证了这一国际都市的运转。北宋的统治者也积极地解决汴京出现的种种问题，为保障人民生活的安定做出了灵活的政策调整。汴京的历史解释了为何《清明上河图》会如此生动。

　　除了见证历史的功能，《清明上河图》的另一个身份便是它作为风俗画所展现的艺术地位。从宋代风俗画的兴起，到繁盛，再到衰落，我们逐渐认识到风俗画的兴盛与社会经济和文化息息相关。这一点放眼世界历史范畴也是如此。17世纪荷兰风俗画的兴盛与中国宋代风俗画并无不同。在宋代之后，风俗画的再一次兴盛便延续至明清时期，尤其是清代宫廷绘制了大量的风俗画作，既有宫廷内场景，也有宫外的繁华都市。

漫漫历史长河，《清明上河图》辗转多人之手。在它的身上既有传奇也有逸闻，既有辉煌也有平淡。它的影响逐渐从北宋扩大到了明清，又从明清输送到东亚文化圈。《清明上河图》就此改变了中国，乃至日本和朝鲜，最终它的魅力征服了世界。

　　尽管《清明上河图》身上的历史迷雾并未完全解开，与它有关的讨论也愈演愈烈，但回望历史，《清明上河图》的诞生脱离不开中国绘画的历史与发展。《清明上河图》既是中华文化的遗产，也是世界历史的宝物。